人人都是**设计师**

从零开始学
海报招贴设计

Art Style数码设计 编著

清华大学出版社

北京

内容简介

本书介绍了海报招贴设计知识以及应用案例，主要内容包括海报招贴设计概述、海报招贴创意与原理、海报招贴设计要素、海报招贴版式与文案、海报招贴设计分类、海报招贴主题与风格设计、海报招贴表现技法与创意方式、POP 海报设计、海报招贴设计综合应用案例等。另外，本书还赠送全部案例源文件、效果文件以及教学 PPT 课件，读者可扫描前言中二维码获取。

本书面向学习海报招贴设计的初、中级用户，适合广大海报招贴设计爱好者以及各行各业需要学习海报招贴设计的人员使用，也适合作为初、中级的培训教材或者学习辅导书。

图书在版编目（CIP）数据

从零开始学海报招贴设计 / Art Style数码设计编著.—北京：清华大学出版社，2020.1
（人人都是设计师）
ISBN 978-7-302-54233-9

Ⅰ．①从…　Ⅱ．①A…　Ⅲ．①宣传画—设计　Ⅳ．①J218.1

中国版本图书馆CIP数据核字（2019）第263633号

责任编辑：张　敏
封面设计：杨玉兰
责任校对：胡伟民
责任印制：李红英

出版发行：清华大学出版社
　　　　网　　　址：http://www.tup.com.cn，http://www.wqbook.com
　　　　地　　　址：北京清华大学学研大厦A座　　　邮　　编：100084
　　　　社 总 机：010-62770175　　　　　　　　邮　　购：010-62786544
　　　　投稿与读者服务：010-62776969，c-service@tup.tsinghua.edu.cn
　　　　质量反馈：010-62772015，zhiliang@tup.tsinghua.edu.cn
印 装 者：三河市龙大印装有限公司
经　　销：全国新华书店
开　　本：170mm×240mm　　　印　　张：11　　字　　数：245千字
版　　次：2020年1月第1版　　　印　　次：2020年1月第1次印刷
定　　价：69.00元

产品编号：083879-01

海报招贴是一种非常经济的信息表现形式，使用简捷的方式可以获得良好的宣传效果。海报招贴常用于演出宣介、新品推荐等，现在已成为产品运营和宣传最常用的推广手段。为了帮助设计初学者快速地了解和应用海报招贴，以便在日常的学习和工作中学以致用，笔者编写了本书。

本书通过大量的实例，由浅入深地诠释海报招贴设计的方法和技巧。本书结构清晰，内容丰富，共分为9章，主要包括以下三个方面的内容。

一、海报招贴创意与原理

第1~3章，主要介绍了快速认识海报招贴、设计文字排版与海报招贴创意与原理、海报招贴设计要点、海报招贴设计要素以及文字、图片与色彩应用等方面的知识。

二、海报招贴设计分类

第4~6章，主要介绍了海报版式与文案、海报招贴设计分类，以及海报招贴主题与风格设计等方面的知识与操作技巧。

三、海报招贴表现技法与创意方式

第7~9章，主要介绍了海报设计手法与海报表现技法，以及POP海报设计、相关实例等方面的知识与操作技巧。

笔者具有多年的广告设计与制作经验，潜心钻研了各种软件的使用技巧、使用方法。在本书的编写过程中，笔者通过对知识点的归纳总结，拓展读者的视野，

引导读者多尝试、多练习、多思考，从而提高读者的设计能力。希望通过本书的学习，能激发读者学习广告设计与制作的兴趣，为步入设计师的殿堂做好准备，成就成为一名合格设计师的梦想。

本书赠送的案例源文件、效果文件以及教学PPT课件，读者可扫描下方二维码获取，也可发邮件至 zhangmin2@tup.tsinghua.edu.cn 获取。

案例源文件和效果文件

教学PPT文件

本书由 Art Style 数码设计组织编写，参与本书编写工作的有许媛媛、罗子超、丁维英、朱恩棣、胡凤芝、许鸿博、贾丽艳、张艳玲等。在本书的编写过程中，笔者深感自己的能力和学识有限，书中难免有疏漏和不妥之处，敬请各位专家、学者、同行以及读者提出宝贵意见和建议。

编者

目 录

第1章

海报招贴设计概述

本章要点

- 认识海报招贴
- 海报招贴的发展与应用
- 海报招贴设计流派与风格

本章主要内容

本章内容主要包括认识海报招贴、海报招贴发展与应用、海报招贴设计流派与风格方面的知识与技巧，同时还讲解了海报招贴设计的概念和海报招贴的特点与作用，章末针对实际的工作需求，讲解了海报招贴设计的应用领域和海报招贴设计流派及风格。通过本章的学习，读者可以掌握海报招贴设计概述方面的知识，为深入学习海报招贴知识奠定基础。

1.1 认识海报招贴

海报又称招贴画，主要用于信息的传递和宣传。一张好的海报招贴可以增加商家知名度！海报招贴主要常用于推广活动、新品推荐、运动会、家长会、节庆日、电影宣传等。

▶ 1.1.1 海报招贴设计的基本概念

海报招贴是一种非常经济实用的表现形式，即使用最少的信息获得良好的宣传效果。有时，海报招贴设计师会被要求减少文字内容，将其他文字转换成视觉元素；有时，整张海报招贴仅利用一些独特的字体设计。设计师还经常被要求将一大堆琐碎的细节组织起来，使它们变得清晰易懂，如图 1-1 所示。

设计师在设计海报招贴时对图片的选择可以说是海报招贴成败的关键，图片可以简化信息，避免过于复杂的构图。图片通常说明所要表现的产品是什么，图片能够使难以用文字表达的内容变得简明清晰，如图 1-2 所示。

图 1-1

图 1-2

☆ 经验技巧

对设计师来说，海报招贴设计可以说是最激动人心的事情，因其表现形式多种多样，题材广阔，限制较少，强调创意及视觉语言，点线面、图片及文字可以灵活地结合应用，而且也注重平面构成及颜色构成。

▶ 1.1.2　海报招贴的特点与作用

　　海报招贴是广告艺术中比较大众化的一种推广形式，可以传递一个民族的精神、一个国家的精神、一个企业的精神。海报招贴风格、色彩有以下特点。

　　（1）尺寸大，充分体现定位设计的原理，如图 1-3 所示。

　　（2）艺术性高，设计风格各异，形式多样，如图 1-4 所示。

　　（3）分为商业海报招贴和非商业海报招贴两大类，造型以写实绘画和漫画形式为主。

图 1-3

图 1-4

☆ 经验技巧

海报招贴设计必须从一开始就要保持一致，包括大标题、资料的选用、图片等。如果没有统一，海报招贴将会变得混乱不堪难以解读。所有的设计元素必须以适当的方式组合成一个有机的整体。

▶ 1.1.3 海报招贴的类型

按照海报招贴涉及的领域、宣传内容和目的，可以将其分为四种类型：商业海报招贴、文化海报招贴、电影海报招贴和公益海报招贴，如图 1-5、图 1-6 所示。

图 1-5

图 1-6

☆ 知识与技巧

商业海报招贴是商家进行产品推广宣传的一种手段，会产生一定的广告效应。商业海报招贴的设计，要恰当地配合产品的风格和受众对象，这样才能体现商业化的目的。

1.2 海报招贴的发展与应用

海报招贴在国内又被称为"海报"，英文为 Poster，Poster 是从 Post 转换而来的，Post 的词义为柱子，故 Poster 是指张贴在柱子上的告示。

▶ 1.2.1 海报招贴的起源与发展

海报招贴起源于 1895 年 12 月 28 日，法国卢米埃兄弟在巴黎的一间餐厅里向

35 位观众放映了《火车到站》等电影短片，当时题为《卢米埃电影》的海报可能是世界上第一张电影海报。

早期的电影海报纯粹是为了电影上映时进行宣传推广，就如现在卖场中的大多数促销海报招贴，是用手工绘制的，又称手绘电影海报，其真迹已较少见。好莱坞早期著名影片《飘》《蒂凡尼的早餐》《卡萨布兰卡》的海报都是手绘的，画面精美细致，至今仍有很高的艺术价值。

随着电影的普及，电影海报制作技术的进步，电影海报本身也因其画面精美、表现手法独特、文化内涵丰富，成为了一种艺术品，具有欣赏和收藏价值。但国外的海报收藏家一般只收藏原版电影海报，当然其头版及前几版更因数量稀少、升值潜力巨大而备受欢迎。

电影海报及其他电影衍生产品，从功能上可分为以下两类。

第一类是供广告促销用的，其产品上常标有 For Promotion（促销用）的字样，主要用作影公司的广告、影院招贴、观众的赠品，这一类产品是不能用于销售的。

第二类是可供销售的，大家看到的电影海报、明信片、钥匙圈、纪念卡、马克杯、T 恤衫等都属于电影的衍生产品。电影和电影的衍生产品早已成为一种文化，影响了一代又一代人，走进千千万万人的生活。

☆ 知识与技巧

当今的电影海报大多画面精美，即使是同一部电影的海报，各国的版本都会有不同的表现手法。一部普通的电影海报只有一两个版面，而一部畅销的大片就可能有数十种版面，《TiTanic》电影的海报应该是目前版面最多的海报了。

▶ **1.2.2 海报招贴设计的应用领域**

海报招贴已经成为人们生活中的一部分了，人们身边的海报招贴随处可见。海报招贴设计大致可以应用于三个领域：商业、电影和公益。

（1）商业海报招贴设计是商家为了推广自己的产品而设计的海报招贴，同时，商业海报招贴更新换代的速度比较快。

（2）电影海报招贴设计主要是电影展现的一种形式，人们可以通过海报画面，了解电影想要表现的内容，达到增加票房收益的作用，如图 1-7 所示。

（3）公益海报招贴设计主要用于社会公益方面，以达到唤醒真善美的目的。公益海报招贴更具创新精神，如图 1-8 所示。

图 1-7

图 1-8

☆ **知识与技巧**

公益海报招贴在设计方面往往极具视觉冲击力，通常会以戒烟、献血、雾霾、全球变暖等为主题，看完后使人内心为之一颤，反思自己是否应该做些什么。

1.3 海报招贴设计流派与风格

由于历史环境、地域差异、经济条件及传统文化观念等的不同，各国在海报招贴设计方面必然要形成各自不同的特色，如图 1-9、图 1-10 所示。

德国海报招贴设计作为世界招贴的重要学派之一，于第二次世界大战之前就已形成。如德国包豪斯学院的主要教授纳基的组合照片形式的海报招贴设计，包豪斯学院招贴设计导师拜尔的利用垂直线形式的海报招贴构图，以及约翰·哈特菲尔·德创造的拼贴式海报招贴等，这些海报招贴的共同特征是强调功能性和构成主义风格，应用象征意义的手法，使人产生新的联想和意境。

瑞士自第二次世界大战之后就占据令人瞩目的海报招贴大国的地位，其海报招贴成为世界海报招贴的重要学派之一。瑞士海报招贴的突出风格就在于注重字体设计在海报招贴中传达信息的作用，同时也特别讲究图形符号在海报招贴画面中的合理应用。有人把瑞士海报招贴中图形符号的设计表现看作是现代商标的开始。

图 1-9

图 1-10

☆ 知识与技巧

波兰在第二次世界大战之后，作为一个社会主义国家，其海报招贴设计不以商业性为主要目的，而是以一种社会教育形式出现，并得到了极大的发展，也成为世界海报招贴的重要学派之一。

海报招贴在国外也很有画面风格，比如在日本、法国、英国及意大利等国都很有特色，如图 1-11 所示。

比如日本，海报招贴的领袖人物是龟仓雄策，他将欧洲包豪斯构成主义系统与日本传统形式相融合，形成了日本独特的构成画面形式，奠定了日本海报招贴发展的基础。随之，日本第二代海报招贴设计师粟津洁、永进一正及福田繁雄等人又努力将龟仓雄策奠定的基础推向深入，特别是福田繁雄，由于其独特的想象力而被国际海报招贴界公认为当代世界知名的海报招贴设计大师之一，如图 1-12 所示。

图 1-11

图 1-12

日本第三代海报招贴设计师的出现，使日本的海报招贴成为古代文化与现代文化、东方思想与西方思想、手工业生产与现代工业生产并存的新视觉形式的连续统一体。

法国的海报招贴设计则较注重优雅和自由的表达，对设计语言的探索从属于美术范畴的探索，有时还注重于古典主义、人文主义的表达。

英国在第二次世界大战后，开创出一种合理主义图形设计风格，其海报招贴注重哲理的分析，他们认为：一切为人的需要服务，风格是次要的。英国的海报招贴设计师的理智分析和功能主义视觉特征的表现现式具有国际影响力。

总的看来，欧洲的海报招贴较注重人情味和文化性，美国的海报招贴较注重实用主义和商业性，日本的海报招贴较注重将东、西方特点相结合。随着历史的发展，全球海报招贴对话时代的到来，海报招贴设计正超越国家界限，各国海报招贴设计师相互补短取长，20世纪五六十年代占优势的招贴四大学派到70年代以后逐渐失去其原有的国家属性。特别是90年代，美国的随心所欲的自由设计对欧洲的影响，欧洲的纯粹几何构成及有人情味的海报招贴文化已渗透到世界各国，而亚洲特有的东方色彩、构图也被美国的海报招贴设计师所接受。

☆ **知识与技巧**

日、法、英这三国的海报招贴也有某些缺陷，日本学习德国构成主义走了极端，许多海报招贴设计过于机械冷漠，缺少人情味，脱离了为人服务的目的。法国的海报招贴过于注重优雅的表现，而脱不开维多利亚时期矫饰遗风的影响，画面偏花哨，以至其海报招贴缺少视觉传播冲击的足够力度。英国的海报招贴大概过于注重理性分析，有时显得拘束而保守。

第 2 章

海报招贴创意与原理

本章要点

- 海报招贴的创意训练
- 海报招贴设计的点、线、面
- 海报招贴设计原则
- 海报招贴设计要点

本章主要内容

本章主要介绍了海报招贴创意的训练，海报招贴设计的点、线、面，海报招贴设计原则和海报招贴设计要点。通过本章的学习，读者可以掌握海报招贴创意与原理方面的知识，为深入学习海报招贴的设计奠定基础。

2.1 海报招贴的创意训练

在学习海报招贴时，需要先从创意训练开始，这也是设计海报招贴中最重要的设计思路。

▶ 2.1.1 创意源于生活

每个人的身上都蕴含着创意的潜能，并不是所有人都能将这种潜力挖掘出来，所以要不断地训练、不断地努力，要学会自己给自己制造环境，让自己的生活充满着创意。

创意能力和人的智商非常相似，后天的生活环境、教育环境、工作环境的不同，对每个人的创意力的影响不同。创意力主要是源自对生活的洞察。

但现实中，由于"创意"这个词本身的局限性，往往让人们走入为创意而创意的误区，甚至陷入追求表面形式来搏眼球的目的，从而忽略了真正的目的。要想摆脱这种局面，提高自己的创意力，就要弄明白：创意的本质究竟是什么？

创意的本质是为了解决问题而存在的，这要求人们在进行创意前一定要明确创意的主体与创意究竟是为了解决什么问题。只有搞清楚了这两者，才不至于在进行创意时跑偏，如图 2-1 所示。

好的创意恰恰就是解决问题的"金点子"，也就是人们通常说的解决问题的好点子，是源于生活的，在大家都熟悉的生活素材中，往往蕴含着好的创意，如图 2-2 所示。

图 2-1

图 2-2

好创意来自于生活元素的重组，这就要求读者要养成用心洞察生活细节的好习惯，注重平时的素材积累。也许某个创意正是源自听到的某句话，或是看到的某个画面等。

▶ 2.1.2　学习和训练创意力

首先，培养创意力首先要把自己归零，保持一颗儿童般的好奇心来看世界。那么所看到的东西自然就不一样，视角也会有所不同。好奇心驱动着年幼时的人们观察、思考、行动，为这个世界寻找答案。随着年龄的增长，许多人不再有好奇心，对身边的有趣事物视若无睹、习以为常，甚至麻木不仁。在当今互联网发达的时代，越来越多的人过多地依赖互联网，但互联网只提供视、听两种形式的信息，而真实生活却是视觉、听觉、嗅觉、味觉、触觉的综合体，这才是更具含金量的创意素材，正好说明了"好创意来源于生活"，如图 2-3、图 2-4 所示。

图 2-3

图 2-4

其次，尽量去除自己的偏见，因为偏见不能让人客观地看待问题、吸纳不同的见解。只有去除自己的偏见，才能更全面地思考问题，抓住本质，这样才能在正确目的与方向的指导下，获得好的创意。所以，做创意也是一个不断自我修炼的过程。

做个生活中的有心人，不断洞察生活、积累素材，就有可能成为创意高手！

☆ 经验技巧

对这个世界的探索，其实就是对自己的探索，行走过了整个世界，就等于行走过了自己的全身心，走的地方越多，心就会越宽广，就会比别人更加了解这个世界。

▶ 2.1.3 创意准则

创意需要有力量，让大家引起共鸣。设计师不会告诉别人什么样的设计属于好的设计，因为创意思考没有标准答案，设计师的灵感来源和生活息息相关，任何微小的事物都能激发出无限的想象力，重要的是随时保持迸发灵感的状态，并抓住灵感，如图 2-5、图 2-6 所示。

图 2-5

图 2-6

☆ 知识与技巧

创意是一种人生的态度，创意是一种带有浓厚个人色彩的东西，每个个体都是独一无二的，每个人的创意都由每个人的个性和人生态度所决定。

2.2 海报招贴设计的点、线、面

所有的设计都离不开平面构成最基本的点、线、面。海报招贴设计作品并非必须使用非常绚丽的图像才能让人眼前一亮，使用最基本的点、线、面图形元素，同样可以达到相应的效果，甚至更能让人过目不忘。

▶ 2.2.1 点

点是最简洁的形态，在版面中的不同位置给予人不同的感受。例如点居中能带给人平静、稳定和集中感，可以用非常简约的字体和少量的元素组合成一种空灵的美感。

点在版式设计中起到平衡视觉的作用，构成画面时能带给人跳跃丰富的视觉感受。点虽然形象比较小，但是在重要的位置上能够丰富人的视觉效果，如图 2-7、图 2-8 所示。

图 2-7

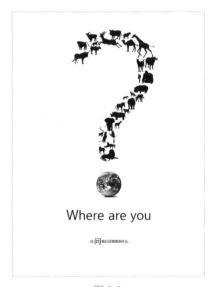

图 2-8

☆ 知识与技巧

点的位置不同，带给人的感受也不同。

位置居上：不稳定感。

位置居下：画面有沉淀、安静的感觉，但是不容易被人发现。

位置 2/3 靠上：吸引人注意，往往是视觉的焦点。

▶ 2.2.2 线

线是点运动的轨迹，不同的线能表现不同的感情性格。线有很强的心理暗示作用：直线好比男性，刚强有力量；曲线好比女性，柔和并且性感。

不同方向的线条和不同的排列方式也对用户起着不同的引导作用。线条形成了对版面内容的连接和分割的效果。线条代表着简洁的审美感受，如直线的理性以及曲线的优雅；水平线代表视觉上的安宁，而垂直线条往往代表着更加庄重，如图2-9、图2-10所示。

图2-9 图2-10

☆ 知识与技巧

线是由点的运动形成的轨迹，又是面的边界，线具有很强的表现性，可以勾勒出许多复杂的有感情的线条。

▶ 2.2.3 面

与点、线相比，面给人的最重要的感觉是由于面积而形成的视觉上的充实感，能引发的注意力更集中，视觉冲击力更强烈，可以体现页面的层次感，形成纵深感。

面的不同分割、不同位置的变化，不仅能营造出丰富的版面空间层次，还能充分利用面的这些性格特征，为设计带来强烈的美感，如图2-11所示。

另外，版面上图片和图形的大小和排列差异，可以增加页面的灵动感，如图 2-12 所示。

图 2-11　　　　　　　　　　　　　　　　图 2-12

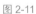 **知识与技巧**

不同形态的面，在视觉上表现不同的情感。直线形的面具有直线所表现的心理特征，有安定感、秩序感。曲线形的面，具有柔软、轻松、饱满的感觉。不规则的面则比较自然生动，有人情味。

2.3　海报招贴设计原则

海报招贴设计的原则有几大方面，如一目了然，简洁明确；以少胜多，以一当十；表现主题，传达内容等。下面详细介绍其方法。

2.3.1　一目了然，简洁明确

一目了然，简洁明确，是为了使人在一瞬间能看清楚所要宣传的事物。在设计中往往突出重点，删去次要的细节，甚至背景；并可以把不同时间、不同空间要表达的事情，组合在一起；也经常运用象征手法，启发人们的联想，如图 2-13、图 2-14 所示。

图 2-13

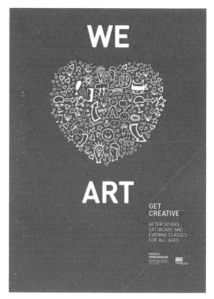

图 2-14

设计海报招贴一目了然，简约而不简单，看似平淡无奇，没有绚丽的色彩，没有复杂的外形，但就好比一杯淡淡的清茶，越品味越显其中的滋味。

▶ 2.3.2 以少胜多，以一当十

海报招贴属于"瞬间艺术"，要做到在有限的时间内让人过目难忘、回味无穷，就需要做到"以少胜多，以一当十"，如图 2-15 所示。

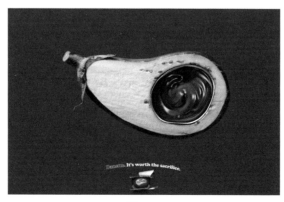

图 2-15

在选择设计题材的时候,选择最富有代表性的现象或元素,就可以产生"言简意赅"的好作品。有时尽管构图简单,却能够表现出引人入胜的意境,达到了情景交融的效果。

▶ 2.3.3 表现主题,传达内容

设计的目的是必须成功地表现主题,清楚地传达海报招贴的内容信息,才能使观众产生共鸣。因此设计者在构思时,一定要了解海报招贴的内容,才能准确地表达主题的中心思想,在此基础之上,才能有的放矢地进行创意表现,如图2-16、图 2-17 所示。

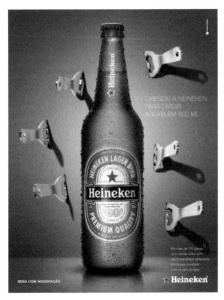

图 2-16

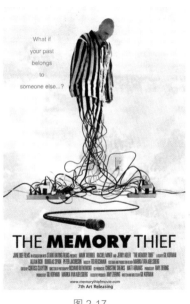

图 2-17

2.4 海报招贴设计要点

一个好的海报招贴会引起很大的共鸣,本节将详细介绍海报招贴设计要点方面的知识。

▶ 2.4.1 黄金比例

黄金比例即黄金分割点,海报招贴的色调、色彩构成都有着一定的比例,好的

比例让人看着舒服，所以一定要注意黄金比例的分割，如图 2-18、图 2-19 所示。

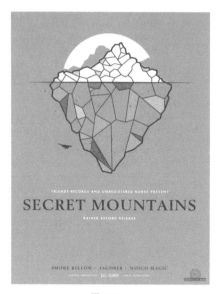

图 2-18

图 2-19

▶ 2.4.2 画面对称

画面对称是指画面的上下平衡和统一、左右平衡和统一。每一个海报招贴都有一个点，这个点一般都对于画面起到对称与平衡的作用，如图 2-20、图 2-21 所示。

图 2-20

图 2-21

▶ 2.4.3　画面动感

画面动感是使图形结构上获得一种视觉效果，动感的来源就是画面中节奏与韵律的相互搭配，好的节奏，能给人一定的视觉冲击。

画面气氛渲染得到位，可以给人一种激情，给人一种力量，给人以速度和动感的视觉感受，如图 2-22 所示。

空间的无限蔓延，也可以给画面带来动感，如图 2-23 所示。

图 2-22

图 2-23

☆ 知识与技巧

一幅好的海报招贴不需要文字的解释，但是这并不等于海报招贴中不需要文字，因为人类对待文字的认知也是无限强大的，必要的文字信息可以增加海报招贴的内涵。

▶ 2.4.4　手绘技法

手绘技法是海报招贴设计的一种传统的表现方式，可以无限地发挥设计者的艺术天赋和创造力，一般用于表现海报招贴的主题、形象和意境等方面，如图 2-24 所示。

手绘技法给人亲切的感觉，并增加画面的原创性，一般采用油画、水彩画、插画、漫画、素描等手法，如图 2-25 所示。

图 2-24

图 2-25

▶ 2.4.5　摄影技法

　　摄影技法的本质来源于生活，很容易被人信服。因此，应用摄影技法进行创意海报招贴设计，颇受设计师的青睐，如图 2-26 所示。

　　摄影的对象一般都是人们生活中的小事，很贴切。所以海报招贴设计创意就是通过这种真实贴切的生活小事表现出来的，如图 2-27 所示。

图 2-26

图 2-27

第 3 章

海报招贴的设计要素

本章要点

- 图片
- 文字
- 色彩

本章主要内容

本章主要介绍海报招贴设计要素方面的图片、文字和色彩方面的知识与技巧，同时还讲解图片的选择等，章末针对实际的工作需求，讲解了色彩的表现力、色彩对比的运用、邻近色彩调和及应用以及配色的一般规律等知识。通过本章的学习，读者可以掌握海报招贴设计要素方面的知识，为深入学习海报招贴设计奠定基础。

3.1 图片

对于每一个平面设计师来说，海报招贴设计都是一个挑战。作为在二维平面空间中的海报招贴，图片表现题材多样，本节将详细介绍图片方面的知识。

▶ 3.1.1 图片的选择

设计师在设计海报招贴时对图片的选择可以说是成败的关键。图片的作用是简化信息，避免过于复杂的构图。图片通常说明所要表现的产品是什么，由谁提供或如何使用。图片能够使难以用文字表达的内容变得简明清晰，如图 3-1、图 3-2 所示。

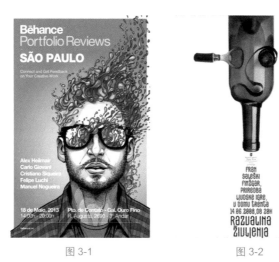

图 3-1 图 3-2

☆ 经验技巧

海报招贴是一种非常经济的表现形式——使用最少的信息就能获得良好的宣传效果。有时海报设计师会被要求减少文字内容，将其他文字转换成视觉元素。有时，整张海报仅利用一些独特的字体设计，使其变得清晰易懂。

▶ 3.1.2 图形的相似

如果海报招贴中的各个物品都非常相似，可以将相似的图形进行组合，从而产生新颖的效果，如图 3-3、图 3-4 所示。

图 3-3

图 3-4

在图 3-4 中，注意一下观者的眼睛是如何从一个三角形去到另一个三角形的。所有三角形都被作为一个整体，也是整张图的焦点，给人的感觉比较有凝聚力。

3.2　文字

　　文字可以说是一个海报招贴的灵魂，起到了解释说明的作用。说到文字，首先想到的就是文字的排版，下面详细介绍如何巧妙地在海报招贴中运用文字。

▶ 3.2.1　一致原则

　　在设计过程中，设计师必须对整个流程有一个清晰的顺序并逐一落实。海报招贴设计必须从一开始就要保持一致，包括大标题、资料的选用、图片及标志。如果不统一，海报招贴将会变得混乱不堪，如图 3-5 所示。

▶ 3.2.2　辅助性排版

图 3-5

　　所谓辅助性排版，就是指一般情况下会对海报招贴进行辅助说明，进行简单的排列，从而形成简单的图形，这样会使画面更加规整有趣味，如图 3-6、图 3-7 所示。

图 3-6 图 3-7

☆ 经验技巧

一般情况下，海报招贴中宜使用两到三种字体，否则使海报招贴显得杂乱。
海报招贴的标题一般都需要特殊的字体设计，这样既美观又能贴近主题。
文字可以表现主题，也是一种带着语言的图像。

3.3 色彩

色彩能够让设计出来的海报招贴产生强烈的视觉冲击效果和人文艺术的魅力。
在设计的过程中，能第一瞬间传递产品信息和抓住消费者眼球的就是色彩，可见，
色彩对于海报招贴设计有着非同寻常的影响力。下面详细介绍色彩在海报招贴中的
作用。

▶ 3.3.1 色彩的表现力

一件成功的平面设计作品，凭借色彩的表现力可以提升作品本身的魅力，创造
新颖的视觉效果，使作品能够有效吸引更多的目标群体。同时，优质的色彩设计能
够充分传达产品自身的质量，从视觉上提高产品的档次，达到较好的视觉传达的广
告效应。所以，色彩运用是海报招贴设计的重要课题，如图 3-8、图 3-9 所示。

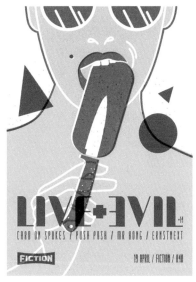

图 3-8　　　　　　　　　　　　　　　　　　　图 3-9

▶ 3.3.2　色彩的对比运用技巧

在色彩的运用中，将补色、三原色或三间色并置在一起，产生一种鲜明强烈的视觉感受，这种运用色彩的方法叫色彩的对比。运用色彩对比的优点是能使画面生动、活泼。在海报招贴设计中，与儿童用品有关的设计经常用到色彩对比，如图 3-10、图 3-11 所示。

图 3-10　　　　　　　　　　　　　　　　　　　图 3-11

色彩对比的方法有以下几种。

（1）改变对比色相的纯度或明度，将其中一种颜色加入无彩色，即可达到效果。

（2）在对比色块之间采用无彩色或金色、银色做色块或线的间隔处理，这样对比色也可产生效果。

（3）改变对比色块的面积差距，以其中一种颜色为主进行面积对比，产生万绿丛中一点红的视觉效果，这样既能使色彩协调，又可以强化主体物或设计的主题思想。

☆ **知识与技巧**

在海报招贴设计中，如果色彩对比运用不当会产生低俗、乏味或杂乱无章的效果。以纯度较高的补色蓝色和橙色为例，假如把面积相同的蓝色和橙色色块放置在一起，就会产生刺眼的感觉，很不舒服。在设计过程中运用对比色，要做好对比色关系的调和，使设计色彩变得和谐。

▷ **3.3.3　邻近色彩调和运用技巧**

邻近色彩调和是指在色相环中相邻的两种或两种以上色彩配置在一起产生的既协调又统一的视觉效果。在海报招贴设计中，邻近色相的使用是产生色彩调和的关键。比如绿色与黄绿色、黄色搭配可以产生黄绿色调；绿色与蓝绿色、蓝色搭配可以产生蓝绿色调；橙色与红色、红橙色搭配可以产生红橙色调；橙色与黄橙色、黄色搭配可以产生黄橙色调；紫色与蓝色、蓝紫色搭配产生蓝紫色调；紫色与红色、红紫色搭配产生红紫色调。这六大色调的搭配设计是海报招贴设计领域色彩调和运用的技巧，如图3-12、图3-13所示。

图 3-12

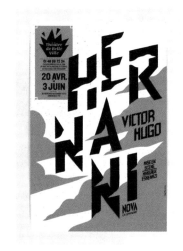

图 3-13

　　邻近色彩调和的运用在平面系列设计中的使用也比较广泛，比如同一品牌的奶制品饮料的不同口味（柠檬味、草莓味、苹果味、葡萄味）的包装设计、海报招贴设计，设计者采用与原材料相符合的色调衬托原材料的形象，产生很强的识别性，在视觉上方便消费者识别，同时，在心理上也使消费者产生对产品质量的信任感。

☆ 知识与技巧

　　邻近色配置构成统一色调的方法在海报招贴设计领域运用是十分广泛的。优点是设计画面色彩统一、协调，在协调中含有色彩的微妙变化。缺点是画面容易产生混淆不清的效果，但是只要注意色彩之间明度对比就完全可以避免这个问题。

▶ 3.3.4　色彩节奏与韵律感的运用

　　节奏美是条理性、重复性、连续性的艺术形式再现；韵律美则是一种有起伏、渐变、交错的有变化有组织的节奏。节奏与韵律的形式美感被人们应用于海报招贴设计领域，色彩的表现力不仅依靠色彩的对比与调和，同时需要色彩节奏和韵律感的表现，这样设计色彩才能鲜活起来，如图 3-14、图 3-15 所示。

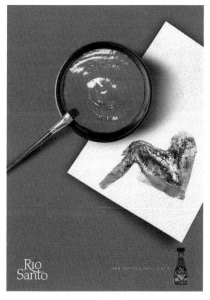

图 3-14

图 3-15

　　色彩的节奏与韵律感，通过色彩的连续与渐变、色彩的起伏和交错而产生。色彩连续性的设计可以是邻近色的连续或同种色的连续；色彩的渐变设计可以是色相、明度和纯度的推移渐变。色彩的连续性和渐变性容易使颜色产生调和感，同时

又给人以节奏美感。 色彩的起伏和交错可以通过色块打散重构的方法来完成，在平面设计中表现为主要形象和辅助形象的呼应关系。

▶ 3.3.5　配色的一般规律

色彩的角色一般分为主色、配色、背景色、融合色、强调色这五种类型。一般来说，在配色的时候，若想突出"主角"，应当利用色彩的明度差、饱和度差和色相差，使得"主角"变得更加醒目、动人，只要善用冲击力强大的色彩，制造出不同的对比画面，并且控制画面的稳定性和张力，就能够成功地提升"主角"的公知度，如图 3-16 所示。

而衬托主色所用的色彩就称之为配色，在选择配色时，其重点在于要与主色色相相对。有没有配色的存在，对画面的整体印象影响非常明显，如图 3-17 所示。

图 3-16　　　　　　　　　　　　　　　图 3-17

海报招贴设计中的色彩设计有规律可循，同时在设计运用时又无定法，设计师要在设计的过程中理性与感性相结合，不断地突破现有理论，不断探索新的色彩设计规律，设计出世界一流的海报招贴作品。

第4章

海报招贴版式与文案

本章要点

- 版式设计
- 海报招贴文案设计

本章主要内容

本章主要介绍海报招贴版式与文案方面的知识与技巧，同时还讲解了什么是版式设计和海报版式的要点，章末针对实际工作的需求，讲解了文案的概念和文案创作手法的运用。通过本章的学习，读者可以掌握海报版式与文案方面的知识，为深入学习海报招贴设计奠定基础。

4.1 版式设计

一个好的海报招贴可以轻而易举地引人注目。一个好的版式，可以抓住读者的眼球，富有独创性的版式、中规中矩的版式，都是版式不同的表现开式。下面详细讲解版式设计方面的知识。

▶ 4.1.1 什么是版式设计

版式设计是现代设计艺术的重要组成部分，是视觉传达的重要手段。表面上看，它是一种关于编排的学问，实际上，它不仅是一种技能，更是对技术与艺术高度统一的实现。版式设计是现代设计者必备的基本功之一，如图4-1所示。

在预先设定的有限版面内，运用造型要素和形式原则，根据特定主题与内容的需要，将文字、图片及色彩等视觉传达信息要素，进行有组织、有目的的组合排列的设计行为与过程，就是版式设计，如图4-2所示。

图 4-1 图 4-2

☆ 经验技巧

版式设计具体构图有S形、三角形、十字形、T形、X形、V形、W形、凸形、凹形、斜角形、错位、打散构成、视幻等，版式设计可以将理性思维以视觉传送的方式展现出一种个人风格和艺术特色，在传达信息的同时，产生感官上的美感。

▶ 4.1.2　海报版式的设计规则

对于海报版式设计，读者还要知道一些基本的设计规则（如对比规则、循环规则和亲密性规则），虽然这些规则可以在其他地方看到，但是在这里还是要强调一下，因为它们可以帮助读者在打破规则之前，首先清楚规则是什么。另外要注意的一点就是，这几个规则不是独立无关的，而是可以同时考虑和相互结合的。

缺乏对比，作品作变得平淡乏味，并且不能有效地传递信息。运用好对比规则，可以在页面上引导用户的视觉，并且制造焦点，如图 4-3 所示，文字与图案的对比、标点符号与图案的对比，都可以为画面增加视觉效果。

一般产生对比的方法有：大小对比、粗细对比、冷暖色对比。不管是哪种对比，需要大胆一些，明显一些，不要畏畏缩缩，如图 4-4 所示。

图 4-3

图 4-4

☆ 经验技巧

任何元素都不能在版面上随意安放，每一项都应当与页面上的某个内容存在某种视觉联系。在版面上找到可以对齐的元素，尽管它们可能距离比较远。需要注意的地方是，避免同时使用多种对齐方式。

下面的海报采用了矩形构图，使用人物作为背景，用排列的方法将矩形无限循环（利用循环规则），这样让版面产生了秩序美，如图 4-5 所示。

同类相近，异类相远，把握之间的关系，一个位置的变化或者一个大小的变化，都有可能影响版面的视觉。同类的设计元素，归组在一起，成为一个视觉单位，而不是多个孤立分散的状态，这样有助于组织信息，减少混乱，让结构变得更清晰。也可以根据文案内容，将设计画画进行合理的归类。

如图 4-6 所示，画画中心的主体和点缀元素利用了亲密性规则，使得中心主体显得更饱满，画画更加有视觉冲击力。

图 4-5

图 4-6

☆ 经验技巧

重复排版的目的是统一，并增强视觉效果，比如标题都是同一种字体并大小或粗细相同。但需要注意的是，要避免太多地重复一个元素，重复太多只会让人讨厌，要注意重复的"度"。太多的重复会混淆重点，都是重点等于没有重点。一般来说，呈均匀的重复式图案是作为背景使用的。

4.2 海报招贴文案设计

文案是为了宣传商品、企业、主张或者想法。独特的文案目的就是在别人心中定义自己，从而提高辨识度，让别人能够记住自己。本节将详细介绍海报招贴文案设计方面的知识。

▶ 4.2.1　文案的概念

海报文案有两层含义：一是为产品而写下的打动消费者内心的，甚至打开消费者钱包的文字；二是专门创作广告文字的工作者，简称文案。

海报文案是由标题、副标题、广告正文、海报口号组成的，是海报内容的文字化表现。在海报设计中，图形与文案同等重要。图形具有前期的冲击力，文案具有较深的影响力。目前海报有广义的海报文案与狭义的海报文案之说，广义的海报文案是指海报作品的全部，不仅包括语言文字部分，还包括图画等部分；狭义的海报文案，仅指海报作品的语言文字部分，如图 4-7 所示。

图 4-7

▶ 4.2.2　文案创作手法

在品牌介绍、产品文案、活动文案、广告文案中，视觉化、具象化的内容更容易唤醒用户，下面详细介绍文案创作的手法。

1. 描述细节

细节决定成败，这句话对于文案同样重要。

一堆模糊不清、抽象的信息很难让用户建立认知，更别提产生信任感。但细节丰富的描述则不同，能帮助用户把内容具象化，产生画面。

2. 场景化打造

人们那些印象深刻的"情景记忆"，往往都和一个具体的场景相关，比如吃妈妈做的饭，比如不经意看到父亲老去的背影，等等。

3. 关联熟悉事物

人们的大脑都是会关联记忆的，而且还非常喜欢且特别擅长关联记忆。比如一说"水果"，读者脑袋里可能马上出现了几种水果。

4. 以小见大

以小见大是一种夸张的表达手法。一些人写东西，喜欢夸张。一些人做设计也同样喜欢运用夸张，夸张的文案可以起到一定的广告的效果，让人印象深刻。

5. 多用动词和具体名词

动词是最容易让用户在脑海里浮现画面的，名词也是，不过要用具体的名词。但如果用了太多的形容词，特别是那种笼统的形容词，很难让观者产生具体画面，如图 4-8 所示。

图 4-8

☆ **经验技巧**

最后告诉大家，在进行文案描述的时候，尽量进行具体的、细节性的描述，多用动词及名词，避免使用那些笼统的、抽象的词汇，并且要多进行针对场景化的描述，从而唤起用户的记忆联想。

第 5 章

海报招贴的设计分类

本章要点

- 公益海报招贴
- 商业海报招贴
- 商业海报招贴的特点
- 商业海报招贴的构成要素

本章主要内容

　　本章主要介绍了公益海报招贴与商业海报招贴方面的知识与技巧，同时还讲解了商业海报招贴的特点，章末针对实际的工作需求，讲解商业海报招贴的构成要素。通过本章的学习，读者可以掌握海报招贴设计分类方面的知识，为深入学习海报招贴设计奠定基础。

5.1 公益海报招贴

在图形语言成为传播方式的信息时代，人们也进入一个设计文化的新世纪。设计与文化的融合，构建出多元化设计的文化生命形态，使设计的观念、思维、风格、审美渗透出独特的文化价值。下面详细介绍公益海报招贴方面的相关知识。

▶ 5.1.1 设计目的和主题原则

主题是一种思想，是一切艺术作品共有的基本要素。传播明确观念和思想的主题是公益海报招贴设计过程的核心及灵魂，其本身就蕴含着深刻的文化内涵和哲理。国际国内平面设计权威机构几乎每年都从文化的角度推出不同的社会公益主题性海报招贴设计大赛，让设计师在主题限定下以分主题的方式多角度、多方位地用视觉语言去阐释人与人、人与社会、人与自然的永恒主题，去展现传统美德、公共伦理及社会关怀，如图 5-1 所示。

图 5-1

☆ 经验技巧

设计者必须成功地表现设计目的，清楚地传达海报招贴的内容，才能使观众产生共鸣。因此设计者在构思时，一定要了解海报招贴的内容，才能准确地表达主题的中心思想，在此基础之上，才能有的放矢地进行创意表现，这样才可以突出设计目的和主题。

▶ 5.1.2　环保题材海报招贴

人类在追求物质经济的高速发展时，忽视了对人类生存空间的保护。人类对有限资源环境的无限开发，使地球日益面临危机。环保问题成为当今世界最为引人关注的问题。于是"保护自然、保护环境、保护野生动物、节约土地资源、节约水资源以及防止水污染、防止空气污染、防止噪声污染"等题材成为公益海报招贴呼唤的主题，以传达人类与大自然和谐共处的美好愿望，如图 5-2 所示。

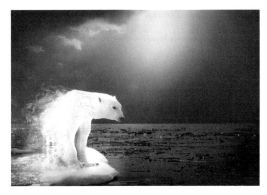

图 5-2

☆ 经验技巧

公益海报招贴在设计方面往往极具视觉冲击力，揭示的全都是赤裸裸的现实，看完后使人内心为之一颤。
提倡环保，要从人们身边每一件小事做起。

▶ 5.1.3　社会风尚和美德海报招贴

社会就是一个大家庭，发扬光大中华民族几千年传承的优良传统和美德，唤起民众的公德意识，共建社会新风尚是时代的呼唤。由此而触及的"家庭和睦、尊老爱幼、亲情友情爱情、遵纪守法、互助友爱、保护妇女儿童的合法权益及遏制家庭暴力、自杀问题"等题材早已成为公益海报招贴中扬善弃恶的宣传主题，如图 5-3 所示。

图 5-3

▶ 5.1.4 生命健康海报招贴

珍爱生命，尊重生命的价值，选择健康而安全的生活，这是人类最基本的欲求，也是社会的关怀。所以关于拒绝毒品、珍爱生命、禁烟、禁酒、交通安全、卫生防疫等与生命健康相关的题材更具亲和力和震撼力，如图 5-4 所示。

图 5-4

▶ 5.1.5 教育与科技发展海报招贴

教育与科技是国家经济发展之本，是国家富强之根。教育决定着国民的素质，

科技带动着经济的腾飞，希望工程、失学儿童、学生的增负与减负问题、再就业工程、尊重知识产权打击盗版等题材成为公益海报招贴表现的科教主题，如图 5-5 所示。

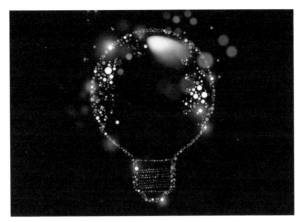

图 5-5

▶ 5.1.6　人口素质海报招贴

人口素质海报招贴多为宣传普及优生科学知识，提高出生人口素质，加大宣传教育，比如一些人口素质海报招贴围绕关于人们的生活、素质等问题的提高，如图 5-6 所示。

图 5-6

▶ 5.1.7　爱国主义海报招贴

民族文化与艺术是人类文化的宝藏，弘扬传统文化与艺术是大众传媒肩负的社会责任，一切促进国家的繁荣、发展、和平、统一的题材都是公益海报招贴表现的主题，如图 5-7 所示。

图 5-7

▶ 5.1.8 文化传播海报招贴

步入信息时代，孕育着新的文化、新的观念、新的思维。这种释放文化观念的海报招贴主题将给人以更深刻的思考及对美好未来的追求，如图 5-8 所示。

图 5-8

☆ 经验技巧

文化传播以崭新的观察角度，不断创新的表达手法，把中国元素与现代工业时尚相结合。巧妙的结合，让新产品焕发出独特的魅惑光彩，让生活处处都充满惊喜！

5.2　商业海报招贴

商业海报招贴是指宣传商品或商业服务的商业广告性海报招贴。商业海报招贴的设计，要恰当地配合产品的格调和受众对象。下面详细介绍商业海报招贴方面的知识。

▶ 5.2.1　文化娱乐海报招贴

文化娱乐海报招贴是指各种社会文娱活动及各类展览的宣传海报。展览的种类很多，不同的展览有其各自的特点，设计师需要了解展览和活动的内容才能运用恰当的方法表现其内容和风格，如图 5-9 所示。

图 5-9

☆ 经验技巧

海报招贴是为某项活动做的前期广告和宣传，其目的是让人们参与其中。演出类海报占海报中的大部分，而演出类广告又往往着眼于商业性目的。当然，学术报告类的海报一般是不具有商业性的。

▶ 5.2.2　文艺晚会、杂技、体育比赛等海报招贴

文艺晚会、杂技、体育比赛等海报招贴同电影海报大同小异，它可使观众身临其

境地进行娱乐观赏活动。这类海报招贴一般有较强的参与性，海报的设计往往要新颖别致，引人入胜，如图 5-10 所示。

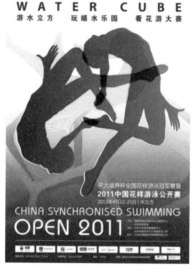

图 5-10

▶ 5.2.3 学术报告类海报招贴

学术报告类海报招贴是一种为一些学术性的活动而发布的海报，一般张贴在学校或相关的单位。学术报告类海报招贴具有较强的针对性，如图 5-11 所示。

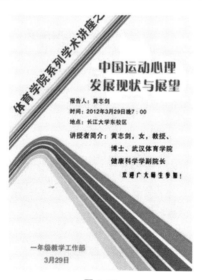

图 5-11

▶ 5.2.4　个性海报招贴

　　个性海报招贴由自己设计并制作，具有明显 DIY 特点，主题夸张、醒目，更能突出主题思想，如图 5-12 所示。

图 5-12

☆ 经验技巧

　　对于掌握设计技能的人们而言，设计软件最好的选择就是 Photoshop，当然其他软件如 CorelDRAW 等支持图片文字混排，同时也可以处理图片的软件也是非常不错的。

5.3　商业海报招贴的特点

　　商业海报招贴对商品和企业具有重要的宣传作用，可以提升商品的品位，可以成为企业的象征。它具备商业性、时效性、创新性、艺术性的特点，下面详细介绍商业海报招贴特点方面的知识。

▶ 5.3.1　商业性

　　商业海报招贴是平面设计的一种表现形式，它是一种有目的的策划，是设计

师把某个想法或计划，以某种风格或形象的表现方式，用美术的元素加以组合、整合，形成具有较强冲击力和感染力的视觉作品。这种视觉作品是以文字和图形的形式把信息传达传播给广大受众者，让人们通过这些艺术的、具有强大冲击力和感染力的视觉元素来了解设计师的设想和计划，从而达到推销商品、宣传企业文化和树立企业形象的最终目的，如图 5-13 所示。

图 5-13

☆ 经验技巧

在商业海报招贴设计中要把握好图形设计、文字设计、色彩设计和整体性设计的特点以及它们之间的有机关联，就可以创作出一个深受人们喜爱、表现商品特性、反映企业文化的好的商业海报招贴作品。

▶ 5.3.2 时效性

　　一种新产品的推出往往伴随着商品新颖性的出现，时间越短，商品的这种新颖性越突出，越能引起人们的好奇心，并增强购买的欲望。反之商品就失去了新颖性，人们的购买欲望就会降低，海报招贴的商业作用就会淡化。正因为如此，企业和商家都十分注重商业海报招贴的时效性，有的甚至把海报招贴的设计与商品的制作同步进行，进而赢得时间。所谓"时间就是金钱"在商业广告性海报招贴上表现得非常突出。商品市场是不断变化的，海报招贴要随市场变化进行调整，如图 5-14 所示。

图 5-14

▶ 5.3.3 创新性

在全球化、信息化时代，单一的平面视觉冲击力已不能满足人们的要求，这对商业海报招贴的设计提出更高的要求，没有创新的海报招贴等于没有灵魂的设计，没有创新的商业性海报招贴就没有春天，如图 5-15 所示。

图 5-15

☆ 经验技巧

商业海报招贴的创意给人们带来的视觉冲击，会促进商业出售目的的实现。新世纪以来，新技术、新材料和新的思维方式改变了人们的生产生活方式，将传统文化和创新思想相融合的商业海报招贴成为时代的要求。

▶ 5.3.4　艺术性

设计师在商业海报招贴的设计过程中，会依照商品的格调和受众对象，运用各种艺术手段，把美术元素和审美活动融入商业海报的整体设计之中，带给人们美的享受。一般意义上讲，美并不是商业海报招贴创作的源动力和终极目标，但成功的商业海报招贴一般都具有艺术性，这从一个侧面反映出商业海报招贴既是一个单纯的平面设计，同时也是一门艺术，如图 5-16 所示。

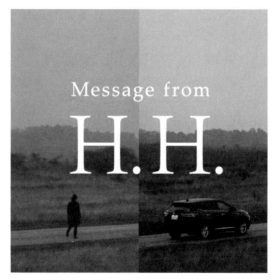

图 5-16

☆ 经验技巧

在商业海报招贴的设计过程中把文化艺术充分地融入其中，就会使设计的观念、设计的风格、设计的形态等渗透出多元化、独特的文化艺术。

▶ 5.3.5　整体性

商业海报招贴的表现元素和表现手法很多，但再多的元素、再多的手法，都是

为实现商品销售和商品服务，从这个意义上讲，商业海报招贴的整体性特点是不容忽视的。例如，有的商业海报招贴为了体现视觉冲击力，夸大了商品的真实特征；有的商业海报招贴过分强调现代元素，而忽视了人们普遍的接受习惯等，如图 5-17 所示。

图 5-17

5.4 商业海报招贴的构成要素

　　一个好的海报招贴体现商品的本质特征，把图形、文字和色彩有机地结合起来，把现代艺术和传统文化有机地结合起来，把传统工艺和现代化手段有机地结合起来，把企业的文化理念和产品风格结合起来，才能使设计的观念、思维、风格、审美渗透出独特的文化价值，使作品达到完美的统一。下面详细介绍商业海报招贴构成要素方面的知识。

▶ 5.4.1　商业海报招贴的图形设计

　　图形设计是商业海报招贴设计中的重要组成部分，一般情况下，商业海报招贴中的图形对人们的视觉更具冲击力，是整个设计作品的视觉中心。图形是人类通用的视觉符号，它的设计并不是凭空的创造，而是一种经验的积累，更是一种文化的积淀。人们用所掌握的知识、文化来解读这些图形从而获得信息。一个善于接纳、

吸收、借鉴各国优秀文化和图形设计的设计作品，更会为大众所接受，如图 5-18 所示。

图 5-18

▶ 5.4.2 商业海报招贴的文字设计

文字是商业海报招贴不可或缺的构成要素，商业海报招贴的文字设计越来越受到人们的重视，如图 5-19 所示。

图 5-19

商业海报招贴的文字设计就是用视觉设计规律及手段，对文字进行有目的的艺术处理和编排，配合图案要素来实现海报招贴的主题创意，具有引起注意、说服对象、引读正文的作用。

5.4.3 商业海报招贴的色彩设计

 人们对商业海报招贴的最初印象是从色彩中获得的，这些斑斓的色彩是人的第一视觉印象。人的视觉经验与外来色彩刺激发生呼应时，将使人们对商业海报招贴所要反映的商品印象更深。商业海报招贴的色彩设计既要考虑广告版面装饰的美感，又要体现商品质感和特色；既要考虑环境、气候、欣赏习惯等因素的影响，又要考虑远近大小和上下左右的视觉变化规律。

 色彩不是孤立的色彩，商业海报招贴的色彩不是简单的色彩增减或叠加，而是代表一定意义、反映一定内涵、衬托一定环境的视觉语言。一般要突出表现主色调的作用，使主题画面突出，增强海报招贴的视觉效果，如图 5-20 所示。

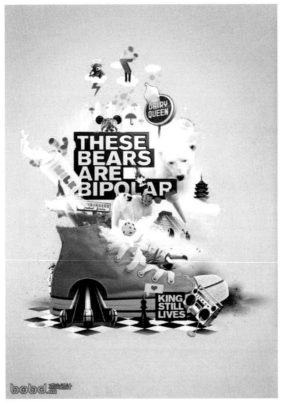

图 5-20

☆ 经验技巧

色彩是有象征意义的，如绿色偏中性，给人以优雅、宁静、和谐的自然美等。人们借助色彩的这些特性，把观念、认识和普遍的心理联想所能理解的颜色同产品特点及企业形象结合起来。

第6章

海报招贴主题与风格设计

本章要点

- 海报招贴主题与色彩搭配
- 不同风格的海报招贴设计
- 主题风格设计实战

本章主要内容

本章主要介绍了海报招贴主题与色彩搭配及不同风格的海报招贴设计方面的知识与技巧，在本章的最后还针对实际的工作需求，讲解了主题风格设计实战。通过本章的学习，读者可以掌握海报招贴主题与风格设计方面的知识，为深入学习海报招贴设计奠定基础。

6.1 海报招贴主题与色彩搭配

▶ 6.1.1 浪漫主题

　　浪漫主义是文艺的基本创作方法之一，浪漫的感觉会让人想到甜美的东西、浪漫的恋人、可爱的少女。表达浪漫一般选用的色调比较柔和，色彩对比较弱，如图6-1所示。

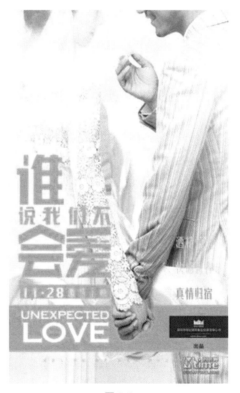

图 6-1

☆ 经验技巧

常见的浪漫主题主要出现在商业海报招贴中，如甜美的蛋糕、浪漫的情侣、相关珠宝行业等，海报招贴的字体也要和画面的风格相符。

　　浪漫主义插画也是海报招贴的一种形式，画面充满了天真浪漫的情怀，采用温馨的色彩，打造甜蜜的艺术氛围，非常符合年轻人的口味，如图 6-2 所示。

图 6-2

▶ 6.1.2　假日主题

　　假日主题主要的体现手法在于色彩应是鲜亮的、有朝气的、积极蓬勃的，蓝色会给人轻松和宁静的感觉，而绿色使人感觉有活力，如图 6-3 所示。

　　人物是最能体现假期主题的元素，清新脱俗的蓝色搭配有生机的绿色，色彩对比度属于同一色调中，使人感觉自然平静，如图 6-4 所示。

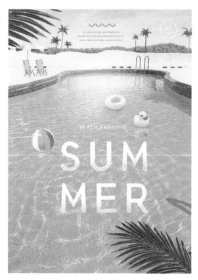

图 6-3　　　　　　　　　　　　　　　图 6-4

文字成为假日主题的亮点元素，文字的搭配与图片的内容相结合，起到点睛之笔，海报中出现蓝色、红色、黄色等对比色彩，对画面起到视觉冲击的效果，增加假日主题的鲜活对比，如图 6-5 所示。

图 6-5

▶ 6.1.3　教育主题

教育是国家的根本，是理性的，是有条理的，如果用色彩去表达教育主题，那么需要按照教育领域划分。如果是婴幼儿教育，一般采用高明度、高纯度的颜色；如果是大学类教育，一般采用相近色，或者低纯度、低明度的颜色，如图 6-6 所示。

图 6-6

低明度的背景，搭配高纯度的字体颜色，给人强烈的视觉冲击效果，让整个画面的主题突出，充分体现早教幼儿的主题色彩，如图 6-7 所示。

图 6-7

字体与主题的搭配，采用 Q 版加工字体，增加儿童主题色彩，图案色彩生动，深受孩子们喜爱的卡通人物和主题活动相结合，更能有效地抓住孩子的眼球，可以吸引更多的消费群体，如图 6-8 所示。

图 6-8

▶ 6.1.4　美食主题

美食主题海报招贴的风格多种多样，有些是夸张类，有些是写实类。通常情况

下，红色、黄色、橙色等暖色调能够刺激人们的食欲，而绿色给人一种健康的感觉。在美食主题海报招贴中，一般很少用到青色、深蓝色、土黄色等色调，如图6-9所示。

图 6-9

抱着超大的美食特产，嘟嘴、瞪眼、卖萌、吃惊，这些都属于夸张的表现手法，这种风格可以操作的空间还是很多的，比较有冲击力，用一些比较夸张的元素来吸引大家的注意力，如图6-10所示。

图 6-10

将美食转化成卡通形象，这种有故事情节的海报招贴也比较吸引人的眼球，高明度的色彩背景，高明度的美食，整体效果都是高明度，带给人一种清新的感觉，画面非常的干净、简洁，如图6-11所示。

图 6-11

▶ 6.1.5　环保主题

　　保护地球的环境是一个亘古不变的话题，于是人们纷纷行动起来保护环境。设计师们用各种触目惊心的设计，提醒人们环保的重要性。该类主题海报招贴一般会采用比较昏暗、低沉的色调展示，如图 6-12 所示。

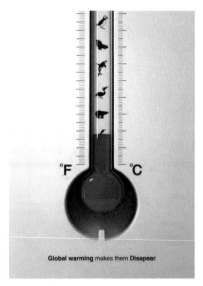

图 6-12

　　黑色带给人压抑的感觉，画面情节简单明了，居中的文字位置让画面不单调，如图 6-13 所示。

　　为了呼应主题，降低了饱和度，加强了对比度，使用对比的手段，让观者陷入深思，如图 6-14 所示。

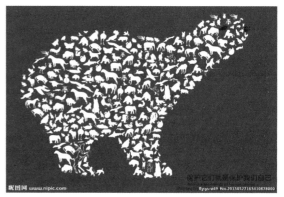

图 6-13 图 6-14

▶ 6.1.6　青春主题

　　青春主题传达一种激情与青春的活力，拥有梦想，放飞梦想，青春的色彩是积极明亮的。青春主题海报招贴一般采用高纯度、高明度的颜色来表达。但如果是叛逆的、令人烦恼的青春，也可以用低纯度的色彩来表达，如图 6-15 所示。

图 6-15

　　青春是天马行空的，青春是朦胧的，用低纯度的色彩使画面感觉温馨柔和，结构十分饱满、符合主题，如图 6-16 所示。

作品属于高纯度色彩基调，以人物为视觉中心，可以增加海报招贴的品牌效应，而且更具有感染力，构图方式大气、舒展、高格调，如图 6-17 所示。

图 6-16　　　　　　　　　　　　　　　　　图 6-17

▶ 6.1.7　文字主题

有些设计师认为单纯以文字作为海报招贴的主体就会显得单调，这样的海报招贴能吸引观众吗？看了如图 6-18 所示的文字海报招贴设计作品后，观者的看法会大有改观。

以文字、字母为主体设计元素，但文字不是随便摆放的，文字也需要精心排版、设计修饰。当然文字经过这些处理后，它就变成了图形，如图 6-19 所示。

图 6-18　　　　　　　　　　　　　　　　　图 6-19

☆ **经验技巧**

文字的主题需要确定一个大致的方向，有了这个核心的创意才有延伸性，文字不需要多么复杂，但是要让观众牢记于心。

6.2 不同风格的海报招贴设计

海报招贴由于其展示环境的不同，要考虑到设计的整体风格、色调，所以设计海报招贴的风格也不同。下面详细介绍不同风格的海报招贴设计方面的相关知识。

▶ 6.2.1 复古风格

下面介绍的是复古风的海报招贴设计风格，主要模仿的是 20 世纪的设计风格，以年代感、革命感、木刻版画等为主要着落点进行设计，如图 6-20 所示。

在复古海报招贴设计中，配色十分重要，常使用的颜色有红色、蓝色、米色、淡黄色。这是比较大众的选色方式，如图 6-21 所示。

图 6-20

图 6-21

在复古风格的海报招贴中，还大量地使用了复古元素，其中包括放射线、五角星、丝带以及复古标签等，一般采用低纯度的色彩形式来表现，突出视觉效果，如图 6-22 所示。

图 6-22

▶ 6.2.2　中式风格

中式风格气势恢宏、壮丽华贵，体现了中华民族文化，具有一定的代表性，如图 6-23 所示。

图 6-23

以东方的传统文化为主题，融入中国特色，如剪纸、脸谱、京剧、书法等元素，从而表达古典之美，如图 6-24 所示。

图 6-24

红色和黄色是中国人比较喜欢用的色彩之一，象征着庄严、热情、喜庆、大气，作品以插画为视觉要素，可以很好地吸引人注意，如图 6-25 所示。

海报招贴采用纯度比较高的色调，充分地展示中式风格，将画面的主题很好地衬托出来。舞狮子是中国很有特色的活动，使画面古韵十足，如图 6-26 所示。

图 6-25

图 6-26

▶ 6.2.3　简约风格

简约而不简单，简约风格体现出一种高端的品位，主题明确、以少胜多、以简

胜繁，如图 6-27 所示。

如图 6-28 所示的电影海报来自年轻的瑞典设计师 Patrik Svensson，他运用最简洁的符号，直截了当点明电影主题，使其看起来简约却又内涵丰富。

图 6-27

图 6-28

黑白灰有时候也是海报招贴的一种简约风格，海报招贴中大面积的色块颜色对比强烈，非常具有代表性和识别性，如图 6-29 所示。

美妙的图形剪影形式，简约而突出主题，运用高纯度的红色和黑色，进行视觉的碰撞，中间的文字呼应主题，如图 6-30 所示。

图 6-29

图 6-30

▶ 6.2.4 装饰风格

装饰风格的定义广泛，因为其风格多样、运用材质多样、多功能等特点，很难用一个固定的概念来阐述。不管是什么风格、材质，都是很受欢迎的，如图 6-31 所示。

本幅作品采用灰色调的配色方案，整体色彩的饱和度比较低，对比较弱，但是蝴蝶的视觉冲击感比较强，构图比较和谐、严谨，如图 6-32 所示。

图 6-31 图 6-32

▶ 6.2.5 写实风格

写实风格为创作手法写实，尽管写实风格各异，但画派整体的艺术主张是崇尚传统文化与理性精神，给人以真实感，如图 6-33 所示。

作品属于低纯度的色彩基调，灰色的配色给人一种厚重、深沉的视觉效果，作品抓住了人物的性格特点，对五官的刻画十分的生动传神，眼神有一定的感染力，文案比较突出主题，如图 6-34 所示。

写实风格分为人物和物品写实，如图 6-35 所示的作品就属于物品写实，将写实的物品与平面的图案相结合，视觉冲击力比较强，采用低纯度的背景和高纯度的彩绘进行对比。

写实要抓住对方的神态以及面部的表情细节，充分体现插画师的个人风格，整体色调为冷色调，简洁明了，使人印象深刻，如图 6-36 所示。

图 6-33

图 6-34

图 6-35

图 6-36

▶ 6.2.6　矢量风格

所谓矢量风格，就是具有矢量图形特点的图像。该类型的绘画物体边缘光滑，放大后不会出现锯齿现象，如图 6-37 所示。

矢量风格一般采用直线和曲线来描述作品，元素大多为点、线、面等各种图形元素。干净利落的线条多为矢量风格的展现形式，如图 6-38 所示。

图 6-37

图 6-38

　　明度高的颜色给人一种热情、鲜艳的感觉，如图 6-39 所示的作品以纯度高的颜色为背景，可以感染画面气氛，从而增加作品的识别性，营造出清新脱俗的感觉。

　　如图 6-40 所示的作品采用灰色的背景与高纯度的橙色形成鲜明的对比，起到了点缀效果，让整个画面充满时尚的韵律感，同时也带有明快的绚丽感。

图 6-39

图 6-40

▶ 6.2.7　民族风格

民族艺术是指在一个民族、国家产生、形成和发展起来的艺术形式、艺术传统，这些形式和传统是这个民族、国家总体文化的一部分，具有这个民族、国家历史与文化的特色，如图6-41所示。

水墨书法是中国传统文化的重要组成部分，有着独特的形式和源远流长的历史。如图6-42所示的作品创作中，使用大面积的留白，以黑色为主的线条舒展而流畅，表现出了对东方美学思想中澄澈清雅、空灵飞动境界的追求。

图 6-41

图 6-42

中国传统的吉祥图案符号也非常有民族风格，简约的外形与图腾相结合，简洁而理性，形成了自己的独特风格，如图6-43所示。

如图6-44所示的作品体现简约、突出主题，并且大面积留白，采用相近色彩的搭配，给人以安静、柔和的视觉感觉。

图 6-43　　　　　　　　　　　　　　　　图 6-44

▶ 6.2.8　插画风格

随着互联网的发展，插画风格占比越来越重，这说明互联网产品越来越注重用户体验和情感化的设计。

平面插画简单来讲就是把复杂的关系简约化，让画面更加清爽整洁，也是现在比较常用的风格，很多商务工具类的 App 会选择使用这种风格，如图 6-45 所示。

图 6-45

肌理插画，顾名思义就是给插画加上了些肌理质感（如杂色）和光感，本质也和扁平插画差不多，一些想体现质感的页面会用到这种风格，如图 6-46 所示。

图 6-46

手绘插画需要设计师具备很强的绘画功底，也算是插画里难度比较高的一种。手绘风格的插画运用的也比较广，常见的有一些插画绘本、故事场景设计等，如图 6-47 所示。

图 6-47

MBE 插画，主要的特点就是圆润、可爱、呆萌、简洁。在 App 中的引导页、启动页和默认页中运用比较广泛，如图 6-48 所示。

图 6-48

　　渐变插画有点类似日本漫画场景的感觉，风格特别唯美浪漫。由于其光感比较强，所以也称为微光插画。该类插画的颜色一般采用相近色，颜色种类不要太多，如图 6-49 所示。

　　立体插画也称为 2.5D 插画，也就是在二维的空间里表现三维的事物。现在越来越多的设计师去学习 CAD 这个软件，虽然 Illustrator 和 Photoshop 也能做 2.5D 插画，但会麻烦一些，如图 6-50 所示。

图 6-49

图 6-50

描边插画风格除了运用形状，还在它的外轮廓运用了描边，可以很清晰地表达抽象事物，经常运用在一些图标 icon 上，比如闲鱼、转转等。

6.3 主题风格设计实战

根据本章学习的海报招贴主题与风格设计方面的知识，下面举些实例详细讲解不同风格的海报招贴设计主题。

▶ 6.3.1 浪漫主题海报招贴设计

制作海报招贴之前需要来一次头脑风暴，寻找灵感。大量找一些创意类型的优秀作品参考，这会给设计带来一些灵感，可以从优秀作品中学习一些好的点。最后就是找素材，找素材往往是最痛苦又最费时间的一个环节，要想找到合适的素材，前期的准备工作非常重要，首先要清楚地知道自己想要什么样的素材再去找，而不是漫无目的地瞎找。下面详细介绍浪漫主题海报招贴设计方面的知识。

首先，需要确定主题，选好素材，设定好版式。如图 6-51 所示的作品就是上下排版的格式，浪漫的图片成为海报招贴的主要元素。

图 6-51

其次，确定好字体、字号、字体格式以及字体颜色，字体的颜色需要和整体海报风格相呼应，如图 6-52 所示。

图 6-52

　　确定了大致的方向，接下来就需要添加点缀了，使海报招贴的主题更加的明确，增加海报招贴的视觉冲击感，如图 6-53 所示。

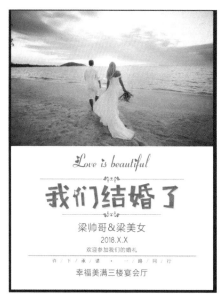

图 6-53

　　最后，采用描边框的手法，进行画龙点睛。作品中相恋的人的画面，在下端编辑文字，传达了浓浓的浪漫之意，如图 6-54 所示。

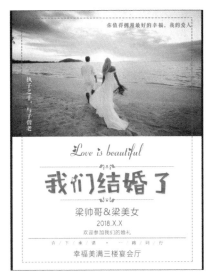

图 6-54

▶ 6.3.2 环保主题海报招贴设计

环保的题材一定要有视觉冲击力，一般采用纯度色调进行制作。首先，需要确定主题色调，如图 6-55 所示。

图 6-55

灰色的基调和红色进行视觉的碰撞，以温度计的形式表现主题，这个想法有创意，红色又可以起到点睛之笔，如图 6-56 所示。

图 6-56

　　该作品想表达的是汽车尾气的排放影响地球的温度，红色的车和红色的温度计相呼应，吸引人们的视线，如图 6-57 所示。

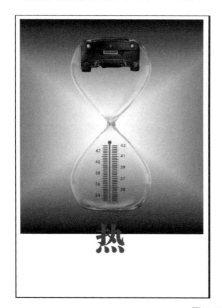

图 6-57

　　最后，汽车尾气的排放和高烧请远离我的世界，明确主题，给人以新奇、独特的视觉效果，引人深思，如图 6-58 所示。

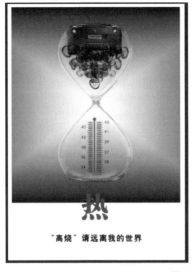

图 6-58

▶ 6.3.3 简约风格海报招贴设计

简约也是一种美。以黑白为主题的海报招贴，简约、大方，钢琴的黑白键盘吸引眼球，如图 6-59 所示。

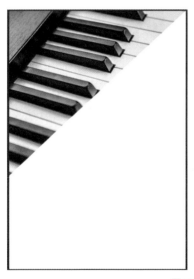

图 6-59

图中钢琴采用的是三角形构图的方法，巧妙地融入海报招贴中，简简单单就可以体现主题，设计十分的独特，文字的排版简单大方，如图 6-60 所示。

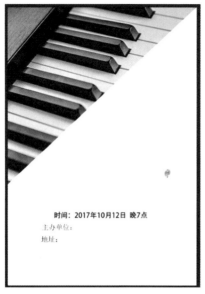

图 6-60

　　图 6-61 中"音乐节"的文字与钢琴的琴键相互呼应，黑白相间，巧妙而独特，带有一定的艺术气息。

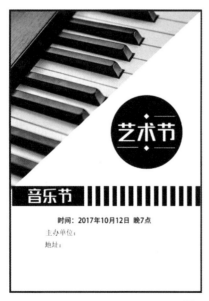

图 6-61

　　最后，图片采用描边的手法，文字有一定的层次感，整体画面简洁而不失主体，让人充分地感受到艺术气息，如图 6-62 所示。

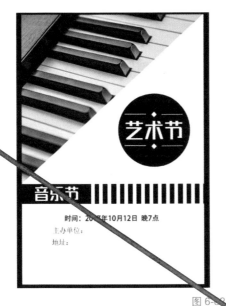

图 6-62

▶ 6.3.4　美食主题海报招贴设计

美食主题的海报招贴一般都是加以修饰的，将食品的素材拍摄加以装饰，然后起到引起消费者食欲的作用。下面的图片是下午茶的海报，首先，需要确定好海报招贴的背景色，如图 6-63 所示。

图 6-63

其次，就是美食的修饰，图中的美食用鲜花作为配饰，并用纯色的蓝色做背景，使画面更有层次感，如图 6-64 所示。

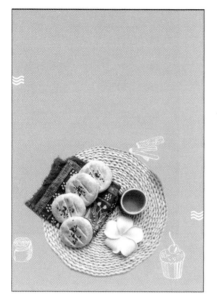

图 6-64

文字的搭配明确主题，蓝色、橙色都是激发人们味蕾的颜色，同时也可以体现出食品的新鲜，整体画面丰富有内涵，如图 6-65 所示。

图 6-65

▶ 6.3.5 中式风格海报招贴设计

立冬是中国传统节日，下面将使用中式风格海报招贴设计的手法，进行详细的讲解，首先需要确定中式风格的元素，如图 6-66 所示。

图 6-66

文字的排版在海报招贴的黄金分割点，起到解释说明的作用，现在的画面已经很有中式古典风格的意境，如图 6-67 所示。

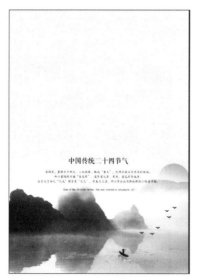

图 6-67

在海报招贴的两侧，不影响主题的情况下，可以做一些文字的点缀介绍，如立冬的相关文案，如图6-68所示。

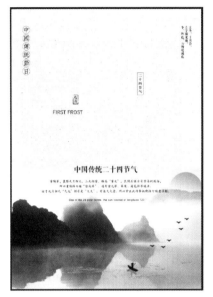

图 6-68

"立冬"二字作为海报的点睛之笔，文字采用书法的风格，以水墨的意境相呼应，在画面的两侧有简单的文案做点缀，使画面感觉饱满和谐，如图6-69所示。

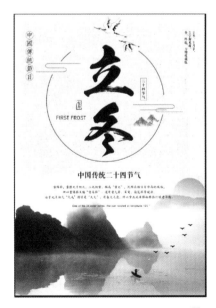

图 6-69

第 7 章

海报招贴表现技法与创意方式

本章要点

- 海报招贴设计手法
- 海报招贴表现技法
- 浅析现代电影海报招贴设计的表现技法
- 幽默创意
- 夸张创意
- 抽象创意

本章主要内容

　　本章主要介绍海报招贴设计手法与表现手法方面的知识与技巧，章末针对实际的工作需求，讲解了现代电影海报招贴设计表现技法、幽默创意、夸张创意与抽象创意的技法。通过本章的学习，读者可以掌握海报招贴表现技法与创意方式方面的知识，为深入学习海报招贴设计奠定基础。

7.1 海报招贴设计手法

海报招贴设计是视觉传达的表现形式之一，通过版面的设计，第一时间内吸引人们的目光。本节详细介绍海报招贴设计手法方面的知识。

▶ 7.1.1 对比衬托法

对比是一种趋向于对立冲突的艺术美中最突出的表现手法，把作品中所描绘的事物的性质和特点放在鲜明的对照和直接对比中来表现，借彼显此，互比互衬，从对比所呈现的差别中，达到表现集中、简洁、曲折变化的效果。通过这种手法更鲜明地强调或提示产品的性能和特点，给消费者以深刻的视觉感受，如图 7-1 所示。

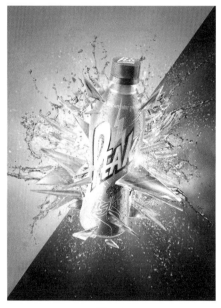

图 7-1

☆ 经验技巧

海报招贴的设计应符合主流的审美标准。随着人们物质文化生活水平的提高，大多数人都有自己的审美标准，大家对身边的事物都会有一个评判，为此，海报招贴在设计要能够符合大众的审美标准。

▶ 7.1.2 突出特征法

运用各种方式抓住和强调产品或主题本身与众不同的特征，并把它鲜明地表现出来，将这些特征置于海报招贴画面的主要视觉部位或加以烘托处理，使观众在接触文字画面的瞬间即很快感受到并对其产生注意和发生视觉兴趣，达到刺激购买欲望的促销目的，如图7-2所示。

图 7-2

留白是虚实空间对比的作用。适当的留白能让页面透气，有呼吸，给人舒适感。大量视觉信息堆砌时，每个元素都要经过眼睛扫描、大脑处理，当找不到重点的时候，眼睛和大脑容易疲惫。在内容比较多的情况下，尽量多留白。

▶ 7.1.3 幽默法

幽默法指在海报招贴设计作品中巧妙地再现喜剧性特征，抓住生活现象中局部性的东西，通过人们的性格、外貌和举止的某些可笑的特征表现出来。幽默的表现

手法，往往运用饶有风趣的情节和巧妙的安排，把某种需要肯定的事物，无限延伸到漫画的程度，造成一种充满情趣、引人发笑而又耐人寻味的幽默意境。幽默的矛盾冲突可以达到出乎意料，又在情理之中的艺术效果，引起观赏者会心的微笑，以别具一格的方式，发挥艺术感染力的作用，如图 7-3 所示。

图 7-3

☆ 经验技巧

海报招贴设计一定要注意色彩的应用。无论是商业海报招贴还是其他公益性的海报招贴，在对其进行设计的时候，一定要对色彩进行很好地运用，通过恰如其分的色彩来表达海报招贴所要表达的主旨，从而能够吸引观赏者的目光。

▶ 7.1.4　比喻法

比喻法是指在设计过程中选择两个彼此各不相同，但在某些方面又有些相似的事物，"以此物喻彼物"，比喻的事物与主题没有直接的关系，但是某一点上与主题的某些特征有相似之处，因而可以借题发挥，进行延伸转化，获得"婉转曲达"的艺术效果。与其他表现手法相比，比喻手法比较含蓄隐伏，有时难以一目了然，但

一旦领会其意，便能产生以意味无尽的感受，如图 7-4 所示。

图 7-4

在本章中，将详细讲解一些海报招贴设计中的表现技法，让大家能够对海报招贴设计中的表现技法有一定的了解。要想抓住对海报招贴设计的感觉，需要慢慢地体会，不但要掌握一些基本技法，更要活学活用。

7.2 海报招贴表现技法

创意是海报招贴设计的灵魂，独具个性的构思、出其不意的表现，使海报招贴作品具有灵魂和生命力。本节将详细介绍海报招贴表现技法方面的知识。

▶ 7.2.1 思维过程中的联想与想象

联想与想象可以说是人类思维的本能，根据海报招贴的主题产生联想与想象，

是海报招贴创意的开始。凭借内心的想象，使读者与作品之间产生共鸣，也就是说创造是以想象开始，以象征结束的，其中起重要作用的是创造性和想象力。想象力是设计师的重要资本。创意和想象力不是随便就有的，也不是短时间就能产生的，而是需要对知识的长期积累。知识和经验是想象力、创造力赖以滋生的土壤，如图 7-5 所示。

图 7-5

▶ **7.2.2　图形语言中的比喻与象征**

在海报招贴设计的创意中，比喻与象征最主要的作用是能够化抽象为形象，变平淡为生动，因此，借助比喻和象征，能深化主题，这是提高画面语言生动性最常用、最有效的方法。

比喻与象征是为了建立两件事物之间的相似关系，从而使一件事物得到映照。比喻和象征，是海报招贴图形设计语言中常用的一种表达方式，能使复杂的概念转化成简单的形式，更具有说服力。

用图形语言进行比喻与象征的描绘，是大胆的、自觉的、形象化的，留下的印象也是深刻的。

例如，一个减肥的商业海报招贴，主要表现的主题是减肥、瘦身的效果，为了使这个主题鲜明，就要从文字的形体上来表现，把"瘦"的美女用剪影的形式去表现，下面再展现一个肥胖的女人，让人看一眼就能明白海报招贴想表达的主题，而且印象深刻，如图7-6所示。

图7-6

☆ 经验技巧

"创"与"意"的结合，强调了思维作用于行为，更强化了创意是一种非物质的精神活动行为。因此，"创意"是具有一定创意性思维程序的产物，即是一种有思想、有意识的创造性行为。独特的表现技法是海报招贴的躯体，非凡的创意是海报招贴的灵魂。一幅有思想的海报招贴，未必能打动人心，而一个有灵魂生命的海报招贴必将会深入人心。

▶ 7.2.3　图形语言的置换及空间表现

　　形象地置换，目的是创造生活中并不存在的新形象，制造新颖的感官效果。

　　置换打破了时空、环境、对象的限制，出乎意料的组合，会获得意想不到的效果。置换需要把握不同事物的共性，让它们的共性引发人们的联想和情感。不同物件的置换组合，目的在于打破正常状态，创造新的视觉形象，引发观众的好奇心，深化主题。

　　此外，运用空间表达主题，在二维的设计空间中表现三维的想象空间，是海报招贴设计的表现思路之一。这种转瞬间变换的创意使人们获得意想不到的情趣。空间的利用，是海报招贴视觉传达的一种独特的表现方法，如图7-7所示。

图 7-7

☆ 经验技巧

排版的一成不变的元素容易乏味无趣，版面也缺乏灵活感。如果将一些元素的位置、大小或者颜色进行变化，就能打破版面呆板、平淡的格局，使得画面非常有层次感。

7.3　浅析现代电影海报招贴设计的表现技法

　　设计作为一门学科，是人类社会进入现代化的标志性发展之一。设计者充分利用计算机强大的功能及丰富多样的制图软件，表现出人类脑海中复杂而美妙绝伦的

艺术世界。电影海报的表现技法千姿百态，风格琳琅满目，本节将分析现代电影海报招贴设计的表现技法方面的问题。

▶ 7.3.1　直示主题

直示主题是一种常见的、运用广泛的表现手法，是将影视作品中的主人公与影片相关的环境情节直接展示在海报版面上，同时运用一些摄影或绘画等技巧的写实表现力来刻画和渲染。政要名人、明星大腕的神采与感召力和影片内容的诉求，将影片作品中带有浓缩性质或梗概精华部分给受众呈现出来，给人以无距离的现实感，使广大受众对海报招贴所传达的影片信息和内容产生一种向往和渴求。

这种手法由于很直观地将对象推向受众面前，设计中要注意画面上人物、环境和空间构成的视觉效果，突出影片的内涵和故事中最感人的情节，调整画面的色调，使平面的海报宣传品营造出一个具有感染力的空间，这样才能增强海报画面的视觉冲击力，如图 7-8 所示。

图 7-8

☆ 经验技巧

好的作品设计，首先需要和对方沟通，并确认风格，收集好用于表达信息的元素，然后在草稿或者脑海中构思好，怎样的排布能让信息有效地传达出去。经过不断的调试，一副好的作品才会产生。

▶ 7.3.2 科幻构想

科幻构想是运用各种方式抓住影片故事或影片主题本身与众不同的特征，借助科学幻想进行海报宣传的立意与实施，其宗旨是不能离开地球的自然性和人类生活的基本概念。

选择题材可以是单纯地在一个毫无客观性的场景中构思，也可以使用多元素的构筑方法使原物象发生质变。将质变后产生的新特征置于海报画面的主要视觉部位，加以烘托处理，观众在视觉接触画面的瞬间同时很快感受到奇妙，并产生视觉兴趣。

科幻构想的设计手法是当今电影海报宣传的重要形式，有着不可忽略的表现价值，如图 7-9 所示。

图 7-9

☆ 经验技巧

电影海报招贴的设计手法千姿百态，风格琳琅满目。但艺术表现的规则是"大而简，简而微妙"。明快的东西能给人清新醒目的视觉。

▶ 7.3.3 夸张对比

夸张对比的表现手法是在两个以上的视觉元素中，夸张其中某一元素，使之超出原有的、常规的比例概念，与画面中的另一物象形成强烈反差，包括大、小、质、量、轻、重等反差效应，借以改变人们正常的视觉印象，达到突出展示另一物象的目的。

夸张可以分为形态夸张和神情夸张两种类型，前者为表象性的处理，后者则为含蓄性的情态处理。从夸张对比所显现的差异中，更鲜明地强调或提示影片的故事内容。

夸张或对比，在设计思考中是一种理性的或非理性的，将事情的结果趋向于矛盾冲突的最唯美的表现手法。把影片故事中所描绘的情、景、物、意的性质和特点放在鲜明直接的对比夸张中来表现，有时把夸张的景物作为环境，有时又作为主体，相辅相成，借彼显此。

借助想象，把影片故事中宣传对象的特性进行对比夸大，使受众加深或扩大对这些特征的认识。

高尔基说过："夸张是创作的基本原则。"通过这种手法更能强调或揭示事物的实质，加强电影海报招贴的艺术张力。通过夸张对比的手法，为电影海报招贴的艺术美注入了浓郁的感情色彩，如图7-10所示。

图 7-10

▶ 7.3.4 以小见大

设计者如果对"立体的空间"形象进行强调、取舍、浓缩，以独特的视角抓住影片故事情节的"一点或一个局部"加以集中描写或延伸放大，更能充分地表达影片的主题思想。这种艺术处理是以一点观全面，以小见大，给设计者带来了多维的想象空间、灵活性和表现力。

以小见大中的"小"，是电影海报画面描写的焦点和视觉中心。它既是广告宣传创意的浓缩和生发，也是设计者智慧的表白。已不是一般意义上的"小"，而是小中寓大，以"点"诠释着无极般高度提炼的产物，在简洁的手法中喻意着设计者的刻意追求，如图7-11所示。

图 7-11

▶ 7.3.5 形态切断

形态切断是设计者对视觉中的单个元素进行修饰，借用剪辑手法对其取舍，同时加减新的元素，重新构制环境差异、元素关系、空间透视等，用电影蒙太奇手法切合自然景物，将画面中"审美需求"与"唯美要求"定位准确，再通过局部与细部的描写，不但突破时空的界限，而且扩展艺术形象的含量，使电影海报招贴的视觉效果大大提高，如图 7-12 所示。

图 7-12

☆ **经验技巧**

超越现实，走进另一个世界，探究宏观世界与微观世界相统一的美。这类设计风格是借助科幻手段求得变幻莫测，属神来之笔，体现着设计者探索与创新的精神，是使作品达到至高境界的最有效、最直接的创作手段之一。

▶ 7.3.6　诙谐趣味

诙谐趣味手法的应用是设计师匠心独具、巧妙含蓄地强化影片故事中所表达的主题而采取的富有情趣、耐人寻味的手法。该手法常采用寓意、夸张、讽刺、幽默、诙谐和抒情等各种表现方式，作品设计追求的最终视觉效果是，不求合理合法，但求让人关心关注。

幽默趣味的表现形式，往往运用饶有风趣的情节和恰到好处的巧妙，把某种需要肯定的事或物，无限延伸演变到漫画的妙趣横生，造就出一种充满情趣、引人惊异或捧腹、耐人寻味的意境。画面中趣味幽默的元素一旦产生，其效果可超出人们意料，这时候艺术渲染力的作用是别具一格的。

在国外，趣味诙谐的漫画风格在海报招贴宣传中已占有相当重要的地位。设计师常把人们难以在写实形象上得到满足的感情和幻想，通过幽默趣味的艺术形式得以实现，利用漫画易被接受和富有幽默感的特点，使观赏者陶醉于轻松与欢快之中，如图7-13所示。

图 7-13

▶ 7.3.7　形态重叠

形态重叠手法一般分为溶入式透叠、同质相叠、镶入式异质重叠和多元素相叠。设计者首先定位两个以上的视觉元素，将它们进行相叠组合，创作意图是通过形态的重新组合排列，形成新的空间容量和新的思维延续。视觉元素的选择定位尤其重要，元素的选择需在因果关系方面有些关联或相似，"以此物喻彼物"，比喻的事物看似与主题没有直接的关系，但是某一点上与主题的某些特征有相似

之处，因而可以借题发挥，进行延伸转化，获得"婉转曲达"的艺术效果，如图 7-14 所示。

图 7-14

形态重叠手法需要设计者在创意定位时，体现出某一物象的显著特征或独具特征。形态重叠手法在选定物象上，可以是同质、异质相叠，夸张、对比相叠，也可以整体与局部相叠，叠映的画面既反映出一定的空间性，又要保持画面的平面性与叙事性。

▶ **7.3.8 视觉推移**

视觉推移手法是选择元素由一种形态过渡到另外一种形态，变化的过程有渐变手法、推移手法。设计者的思维是超乎自然的假想性，借助一定的图形在一种空间中排列出两种截然不同的空间环境，驱动观赏者的好奇心，开启积极的思维联想，引起观众进一步探明广告题意的愿望，如图 7-15 所示。

图 7-15

视觉推移手法有相当高的艺术价值，首先能加深矛盾冲突，吸引观众的兴趣和注意力，造成一种强烈的感受，产生引人入胜和意想不到的效果。"感人心者，莫先于情"已表明了感情因素在艺术创作中的作用。在表现手法上侧重选择具有感情倾向的视觉元素来烘托主题，能获得以情动人的目的。

▶ 7.3.9　名利作用

　　名利作用是利用名画家笔下人物、著名雕像或名胜古迹，在设计中有意识地加以局部改动、移动、添加或减少，产生与原画面错位的视觉效果。需注意的是图像或元素的选择，应是人们普遍熟悉的名品与物象，以达到海报宣传的目的。

　　这是一种创意的引喻手法，别有意味地采用以新换旧的借名方式，把大众所熟悉的名画、名景、名牌、名物等艺术品和社会名流等作为谐趣的图像元素，经过

巧妙的整形手术，给观赏者一种崭新奇特的视觉印象和轻松愉快的趣味感，使人赞叹，过目不忘。

元素的选择要与影片中的情节相吻合，不然会给人牵强附会之感，使人从心理上予以拒绝，这样就不能达到预期的目的，如图7-16所示。

图 7-16

▶ 7.3.10 偷梁换柱

偷梁换柱手法是运用张冠李戴、移花接木的裁切构成法，以丰富的想象构织出视觉元素的替代关系，减少某一局部因素，增补另一因素。增减的图形应考虑其形状、轮廓的相互照应，或是呼应，表达出双方之间在某种层面的内在联系，或是在艺术形态上的某种相似性，使人们至少在心理上有所接受。

艺术想象力很重要，是人类智力测评的一个标志。"想象是艺术的生命"，从创意构想开始直到设计结束，想象都在活跃地跳动着。想象的突出特征是它的创造性，创造性的想象是新意蕴挖掘的开始，是新意象的浮现。基本趋向是对联想所唤起的习惯进行改造，最终构成带有审美者独特创造的新形象，如图7-17所示。

图 7-17

▶ 7.3.11　重复构成

重复构成即单纯元素重复使用，通过有规律的移位、排列或作透视、散点等形式重复构成的新画面。构成条件是，元素应是同质的，数量不限。重复是通过辅助渐变、平行移位、透视等手段来完成的，如图 7-18 所示。

图 7-18

☆ 经验技巧

从视觉心理来说，人们厌弃单调的形式，追求多样性变化。连续系列的表现手法符合"寓
多样于统一之中"这一形式美的基本法则，使人们于"同"中见"异"，于统一中求变化，
形成既多样又统一，既对比又和谐的艺术效果。

7.4 幽默创意

幽默创意，可以给人们带来很深刻的印象以及视觉冲击。本节详细介绍幽默创
意方面的知识。

▶ 7.4.1 幽默创意方式

在海报招贴设计中，幽默是很好的创意，它能够使人发笑，引起大家的共鸣，
进而引起大家的好奇心。在设计的时候，采用一些有趣的文字或者出人意料的图
片，都能产生很好的效果，如图 7-19 所示。

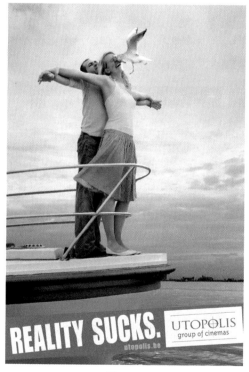

图 7-19

▶ 7.4.2　动手设计——幽默创意海报招贴

　　小丑是幽默喜剧的，红色代表着活力，下面的作品将两者进行结合，巧妙地吸引读者的眼球，首先先设定一个背景和一个小丑的嘴脸，如图 7-20 所示。

图 7-20

　　该作品采用高明度的红色背景并带有一定的颜色的点缀，给作品增添了活力与动感，如图 7-21 所示。

图 7-21

红色与黄色形成对比色，画面中心的文字排列效果很明显地突出了层次感，文字在画面的 2/3 处，并且点明了文字主题，使画面充满立体感，如图 7-22 所示。

图 7-22

下方的文字紧密地排列在一起，形成了一个画面补充的效果，平衡了画面，增加了空间感，如图 7-23 所示。

图 7-23

最后，在画面的顶端加上 logo，可以增加画面的视觉效果，定位了画面带给人的形式结构以及视觉冲击效果，如图 7-24 所示。

图 7-24

对海报招贴设计而言，所谓新的技巧或技法，同样是建立在一定条件的基础之上。宏观上说，这是一个设计师不断完善、传扬先前、超越自我的过程。在海报招贴的创意与设计中，不仅要有成熟的技法和手段，还要主动探索新的发展趋势。

7.5 夸张创意

夸张创意即通过对产品的外观或性质做适当的夸张表现，增强图形的视觉冲击力，强调出产品的特点，从而引起消费者的注意。本节详细介绍夸张创意方面的知识。

▶ 7.5.1 夸张创意方式

夸张型商业海报创意就是用夸张的手法，对要宣传的产品做合情合理的渲染，其目的在于深刻表现出作者对事物的感情态度，引起消费者的强烈共鸣，并通过对事物形象的渲染，引起人们丰富的想象。值得注意的是，在运用夸张创意时，设计人员应以商品的真实状况为基础，不能欺骗消费者，如图 7-25 所示。

图 7-25

▶ 7.5.2 动手设计——夸张创意海报招贴

下面以夸张的招聘海报招贴为题材进行创作，以人物为主题来点明主题，以夸张的人物造型来吸引读者，首先，新建一个图层，建立一个人物，构图以右下角为点进行扩散，如图 7-26 所示。

图 7-26

画面采用高明度的橙色带给人们激情、积极向上的感觉，积极夸张的人物表情，表现了招聘画面的精髓，如图 7-27 所示。

图 7-27

"招贤纳士"四个字，采用立体的形式，使海报的画面效果更加立体，带给人们不一样的心理感受，如图 7-28 所示。

图 7-28

最后，文案的内容，使画面更加整体化，橙色传达出青春、活力、激情，再加上卡通人物，构成了一幅美妙而又和谐的画面，如图7-29所示。

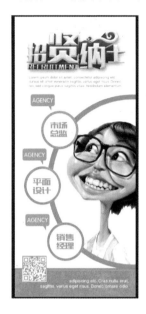

图 7-29

☆ 经验技巧

海报招贴基本构成元素包含了文字、图形和色彩。版式设计通过文字、图形和色彩的有序安排，就是为了抓住观者的眼球，吸引观者的注意力，通过观察流程的引导，进行信息的获取和筛选，达到所要传达的目的。

7.6 抽象创意

抽象的创意带给人们独特的意境感受，点、线、面的结合，不同的形式产生不同的创意。本节详细介绍抽象创意方面的知识。

▶ 7.6.1 抽象创意方式

抽象就是将内心的感受使用一种特定的符号表示出来的过程，其中圆形、矩形、三角形、实线、虚线等几何图形，都可以是抽象创意的表现方式，如图7-30所示。

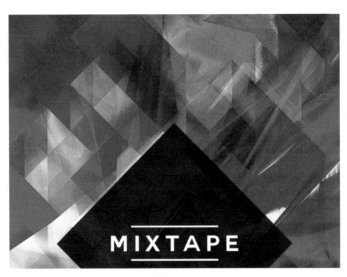

图 7-30

▶ 7.6.2　动手设计——抽象创意海报招贴

独特的视角产生独特的效果，该作品以线成面的结构进行创作，带给人强烈的现代科技感，如图 7-31 所示。

图 7-31

如图 7-32 所示，文字的排列整齐而工整，与随意的画面形成对比，红色与黑色形成对比，增加了画面的视觉冲击力。

图 7-32

　　最后，简单而醒目的文字，突出画面的主题，构图采用的是黄金分割构图法，整体画面简单、典雅有意境，如图 7-33 所示。

图 7-33

第 8 章

POP 海报设计

本章要点

- POP 的概念及工具
- POP 的表现手法
- POP 海报的设计要素
- POP 海报的设计技巧
- POP 海报设计中的汉字
- POP 海报设计中汉字的艺术手法
- POP 海报设计实战

本章主要内容

　　本章主要介绍了 POP 的概念及工具与表现手法以及设计要素方面的知识与技巧，章末针对实际的工作需求，讲解了 POP 海报的设计技巧、POP 海报设计中的汉字、POP 海报设计中汉字的艺术手法与 POP 海报设计实战。通过本章的学习，读者可以掌握 POP 海报设计方面的知识，为深入学习海报招贴设计奠定基础。

8.1 POP 的概念及工具

POP 主要是指商业销售中的一种店促销工具，其形式不拘，但以摆设在店的展示物为主。本节详细介绍 POP 的概念以及工具方面的知识。

▶ 8.1.1 什么是 POP 海报

POP 海报是英文 point of purchase 的缩写，意为"卖点广告"，其主要商业用途是刺激并引导消费和活跃卖场气氛。其形式有户外招牌、展板、橱窗海报、店内台牌、价目表、吊旗，甚至是立体卡通模型等。

常用的 POP 为短期的促销使用，其表现形式夸张幽默、色彩强烈，能有效地吸引顾客的视点，唤起购买欲。POP 作为一种低价高效的广告方式已被广泛应用，如图 8-1 所示。

图 8-1

☆ 经验技巧

一张好的 POP 海报，它的时效性、张贴的时间长短、张贴的地点都会影响这张海报传达信息的效能。所以，在制作一张 POP 海报的过程中，对这些因素都要加以考虑。

⏵ 8.1.2　POP 海报的设计工具

绘制一张精美的 POP 海报，可以利用下面的工具来混合搭配，不限定一定要利用某一种特定的工具，这些都是完成一张 POP 手绘海报的基本工具，可以在美术行或是书店中买到。

（1）彩色笔：分角头及圆头两种笔头。

（2）麦克笔：分角头及圆头两种笔头，又分酒精、水性、油性三种溶液的麦克笔，如图 8-2 所示。

（3）粉、蜡笔。

（4）粉彩笔。

（5）色铅笔、素描铅笔。

（6）水彩、广告颜料、圆或平的水彩笔。

（7）毛笔、墨汁、色丹。

（8）笔刀、美工刀、割圆器、造型剪刀、剪刀。

（9）双面胶、口红胶、透明胶带、纸胶带、胶水、照片胶、台湾黏胶。

（10）切割板、切割钢尺（30cm、70cm、100cm 各一把）、小尺、波浪尺、软尺。

（11）圆规。

（12）针笔。

（13）立可白、修正带、白漆笔、金漆笔、银漆笔。

（14）手提袋、纸卷筒。

图 8-2

◉ 8.1.3 POP 海报的纸材工具

绘制一张精美的 POP 海报，常用下列的纸材：书面纸、海报纸、模造纸、粉彩纸、丹迪纸、牛皮纸、瓦愣板、保利龙、珍珠板、色纸、绵纸、宣纸、绉纹纸、塑胶板，如图 8-3 所示。这些纸材大都可以在坊间的美术用品商店买到，价格也不贵。若需要用到较特殊的纸材，也可以去美术用品商店购买。

图 8-3

☆ 经验技巧

手绘 POP 是大量的图案及素材活泼地呈现在海报纸上，色彩丰富，吸引人的目光，是近年来兴起的一项艺术，很受大家的欢迎。

◉ 8.1.4 POP 海报的组合因子

手绘 POP 海报的组合因子可大致分为插图和文案两大部分。插图一般主要有主题式、装饰式和整题式；文案主要有大标题、重点提示和内容三个方面，如图 8-4 所示。

图 8-4

POP 的制作形式有彩色打印、印刷和手绘等方式。随着计算机软件技术的发展，在美工设计应用上更尽显其美观高效的优势，甚至可将手绘艺术字形的涂鸦效果模仿得淋漓尽致，或者使用相机拍摄图案，然后通过扫描仪将 LOGO 整理出来，最后再加以细节上的修改。

8.2 POP 的表现手法

POP 的表现手法主要分为彩色铅笔的表现手法和水彩的表现手法。本节详细介绍 POP 的表现手法方面的知识。

▶ 8.2.1 彩色铅笔表现手法

彩色铅笔表现手法的特点就是携带方便、色彩丰富，表现手段快速、简捷。彩铅分为水溶性与蜡质两种。其中，水溶性彩铅较常用，具有溶于水的特点，与水混

合具有浸润感，也可用手指擦抹出柔和的效果。

彩色铅笔不宜大面积单色使用，否则画面会显得呆板、平淡。

在实际绘制过程中，彩色铅笔往往与其他工具配合使用，如与钢笔线条结合，利用钢笔线条勾画空间轮廓、物体轮廓，运用彩色铅笔着色；与马克笔结合，运用马克笔铺设画面大色调，再用彩铅叠彩法深入刻画；与水彩结合，体现色彩退晕效果；等等。

彩色铅笔有其特有的笔触，用笔轻快，线条感强，可徒手绘制，也有靠尺排线。绘制时注重虚实关系的处理和线条美感的体现，如图8-5所示。

图 8-5

☆ 经验技巧

彩铅技法是快速表现技法之一。整幅图最好不要超过三种颜色，多了会觉得很乱！平时可以利用平涂排线法画大眼睛，可以使眼睛不呆滞，可以使其有神，不会很乱的样子。

▶ 8.2.2　水彩表现手法

水彩具有透明性好、色彩淡雅细腻、色调明快的特点。水彩技法着色一般由浅

到深，亮部和高光需预先留出，绘制时要注意笔端含水量的控制。水分太多，会使画面水迹斑驳，色彩灰色；水分太少，色彩枯涩，透明感降低，影响画面清晰、明快的感觉。

画笔笔触的体现也是丰富画面的关键。运用提、按、拖、扫、摆、点等多种手法，可使画面笔触效果趣味横生，其中，渲染是水彩表现的基本技法。

平涂法：调配同种色水彩颜料，大面积均匀着色的技法。要点：注意水分的控制，运笔速度快慢一致，用力均匀。

叠加法：在平涂的基础上按照明暗光影的变化规律，重叠不同种类色彩的技法。要点：水彩的叠加要待前一遍颜色干透再叠加上去。

退晕法：通过在水彩颜料调配时对水分的控制，达到色彩渐变效果的技法。要点：体现出色彩的渐变层次，不留下明显的笔痕，如图 8-6 所示。

图 8-6

▶ 8.2.3　钢笔画的技法

钢笔画是运用钢笔绘制的单色画。绘制钢笔画采用的工具简单，携带方便，所绘制的线条流畅、生动，富有节奏感和韵律感。钢笔画通过钢笔线条自身的变化和

巧妙组合达到作画的目的。作画时，要求提炼、概括出物体的典型特征，生动、灵活地再现物体。

钢笔画的线条非常丰富，直线、曲线、粗线、细线、长线、短线都有各自的特点和美感，而且线条还具有感情色彩，如直线——刚硬，曲线——柔美，快速线——生动，慢速线——稳重，如图 8-7 所示。

图 8-7

☆ 经验技巧

应注意的是，钢笔画受工具、材料的限制，绘制的幅面不宜过大，否则难以表现。选择的纸张以光滑、厚实、不渗水的为好，一般绘图纸、白卡纸即可。钢笔画线条具有生命力，下笔尽量一气呵成，不做过多修改，以保持线条的连贯性，使笔触更富有神采。

▶ 8.2.4　马克笔表现手法

马克笔表现手法能快速、简便地表现设计意图。马克笔绘画是在钢笔线条技法的基础上，进一步研究线条的组合、线条与色彩配置规律的绘画。

马克笔的种类主要有水溶性马克笔、油性马克笔和酒精性马克笔。它的笔头较宽，笔尖可画细线，斜画可画粗线，类似美工笔用法，通过线、面结合可达到理想的绘画效果，如图 8-8 所示。

图 8-8

☆ 经验技巧

马克笔色彩较为透明，通过笔触间的叠加可产生丰富的色彩变化，但不宜重复过多，否则将产生"脏""灰"等缺点。着色顺序先浅后深，力求简单，用笔帅气，力度较大，笔触明显，线条刚直，讲究留白，注重用笔的次序性，切忌用笔琐碎、零乱。

▶ 8.2.5　水粉表现手法

水粉色彩饱和、浑厚，作图便捷，表现力强，明暗层次丰富，且能层层覆盖，便于修改，能深入地塑造空间形象，逼真地表现对象，获得理想的画面效果。水粉薄涂有轻快透明效果，调色时要加入较多的水分，颜料稀薄，宜表现远景和暗景。

主要的技法如下。

（1）平涂法：调色饱和，从上到下或从左到右用力依次均匀平涂。

（2）退晕法：先调出要退晕的色彩，以一色平涂逐渐加入另一种色，让色块自然过渡。

（3）笔触法：调出色彩，用弹性较好的笔画出具有方向性的笔触，如图 8-9 所示。

图 8-9

水粉绘画尽可能慎用玫瑰红和白色。玫瑰红是很容易反色上来的颜色，一般很难盖掉，就算暂时盖掉了，等颜料干了会发现它又反色上来了。所以在使用它时，最好能一次成功，反复修改后很影响画面效果。白色在暗面里最好不用，因为它和玫瑰红一样容易反色。

▶ 8.2.6　喷绘表现手法

喷绘是利用空气压缩机把有色颜料喷到画面上的作画方法，是一种现代化的艺术表现手段。喷绘具有其他工具所难以达到的特殊效果，如色彩颗粒细腻柔和，光线处理变化微妙，材质表现生动逼真等，应很好地掌握并实现在画面上。

喷绘表现效果逼真，明暗过渡柔和，色彩渐变自然，退晕效果好。在喷绘过程中要注意以下要点：首先做好准备工作，检查喷笔是否能正常喷水和控制其喷量，模板是否遮挡好；然后进行调色喷绘，调制颜色水分不能太多，宜稍稠些，并且要调均匀，如有杂质和颗粒应除去，以免堵塞喷笔；正式喷绘前，应在废旧纸上先试喷，调试好喷量、距离和速度后即可正式喷；最后，应灵活应用模板遮挡技术，如有的直边可用直尺代替就没有必要再制模板；把尺的一头抬起喷绘时，喷样就会有虚实变化，很适合表现舞厅的灯光等，如图 8-10 所示。

图 8-10

☆ 经验技巧

除了手绘 POP 海报之外，现在也常见利用计算机绘图合成，由彩色喷墨打印机输出的计算机稿海报。利用计算机除了可以做整体输出，计算机打印出的字，也可以供做 POP 字体的设计。一般情况下，利用 CorelDRAW、PageMaker 等计算机软件，可以得出变化多端的计算机文字。

8.3　POP 海报的设计要素

　　如何设计一款内容亲切、形式活泼、充满趣味，且具有超强的视觉吸引力的 POP 海报？本节将详细介绍创建 POP 海报的关键要素方面的知识。

▶ 8.3.1　排版的格式

　　排版，首先决定采用直式还是横式，落笔时要注意四边留有空间，以免版面飞

散，不够集中，给人以粗制滥造感。其次，字体大小、格式与整个版面颜色的搭配也要考虑是否协调，如图 8-11 所示。

图 8-11

☆ 经验技巧

POP 中引导的文句：主要的功能在修饰，即使与内容没有直接的关系，也要能吸引消费者的注意力。

POP 中主标题：手绘 POP 的重心，刺激消费者保留深刻的印象，字数不要超过 10 个。

▶ 8.3.2　主标题设置

主标题的设置是 POP 的重心，最能留住观众的目光，所以字体一定要醒目、清晰、容易阅读，字数不要过多，以 2 秒钟左右读完为宜，如图 8-12 所示。

图 8-12

▷ 8.3.3　副标题设置

如果主标题无法充分说明内容，或为了使内容更能吸引观众，可增加副标题。副标题具有画龙点睛的效果。但是主标题若不能牵引观众，那么观众也不会有兴趣读副标题，此 POP 设计便是失败的。能吸引观众目光的 POP 由主标题、副标题、具体内容的说明文组成，这样的 POP 才是成功的，如图 8-13 所示。

图 8-13

▶ 8.3.4　说明文字设置

说明文是手绘 POP 中，将内容、目的充分说明的文案。书写时要注意：简明扼要，避免语句不顺；最具魅力的信息应写在前面，吸引读者往下阅读；书写行数尽量在 7 行之内，每行不要超过 15 个字，如图 8-14 所示。

图 8-14

▶ 8.3.5　装饰海报设置

装饰、饰框、图案底纹是较常用的方法，如图 8-15 所示。其中字的修饰很重要，但要注意的是，大字不修饰会显得单调，小字修饰太多会妨碍阅读。

图 8-15

8.4　POP 海报的设计技巧

　　POP 海报设计，作为一种低价高效的广告，有一定的设计技巧。本节详细介绍
POP 海报的设计技巧方面的知识。

▶ 8.4.1　POP 海报的版面设计

　　版面设计即构图，是指在较短时间内鲜明、快捷地向人们传递商品信息，从而
达到盈利的目的。

　　海报中表现的内容，需要通过虚实、比例、色调的处理来达到宣传效果。一幅
制作精美的海报最重要的部分就是版面的设计，即把海报内容合理生动地制作在一
定规格、尺寸的版面内，合理布局，吸引消费者视线，从而达到更好的销售目的。

　　版面设计就是把内容的主次、色彩关系做出妥善布置。构图中要充分运用视觉
规律突出重点，让海报具有方向感、秩序感，引导消费者先看什么、后看什么、重
点是什么。

　　海报中还要注意留白，一般比例为 3 ∶ 7 或者 4 ∶ 6。构图也是一种分割，以
达到理想的布局效果。画面的分割主要靠线或者面。一幅优秀的海报作品主要体现
在画面分割后各部分相互协调又有变化。通常海报的版面分割分为横向分割、纵向
分割、纵横交叉分割、变异性分割等方式，如图 8-16 所示。

图 8-16

☆ 经验技巧

当人在观看某一个视觉点时，视线很快会集中到这个点上，并保持不动。海报的排版要科学利用海报构成要素强调与吸引、反差与空白、均衡与变化、运动与节奏的原则设计。而海报的内容主要包括标题、正文、插图、边框等。它的制作步骤通常为排版→绘制→着色三个步骤。

▶ 8.4.2 POP 海报的字体变换

一幅 POP 作品中标题字对视觉传达十分重要，因此一幅作品中最重要的标题字必须提纲挈领。通常海报 POP 字体有活体字、正体字、软体字、胖胖字、空心字等，海报中为突出主题，可以对字体进行一些艺术设计，如加边框、色调对比、变形等。突出某产品优惠价格时，可以把原价和现价的大小、色彩做强烈对比，从而吸引消费者，如图 8-17 所示。

图 8-17

☆ 经验技巧

充分利用插图的契合和标题、文字的准确表达，以达到良好的宣传效果，是制作一幅海报作品重要的因素。

8.4.3 POP 海报中的插画

插图是海报中非常重要的部分，具有直观性强、启发联想的特点。随着经济的快速发展，人们好像不愿意花较多时间去了解文字，因此插图的准确表达对海报的成功起到决定性的作用。

市场上的海报琳琅满目，美观并有个性的插图瞬时就可以吸引消费者的注意力。插图可以是绘画作品、摄影、剪贴画，作品形象可以是运用造型艺术绘制的二维或三维形象，也可以是主观意愿的抽象表达，但都必须与海报内容相契合，如图8-18 所示。

图 8-18

☆ 经验技巧

插图的表现多采用以下几种技法：水彩、水粉、丙烯、喷绘、马克笔、彩色铅笔、剪贴画、摄影、计算机绘图等。但对于多数超市而言，手绘是一个既节省成本又快捷的方法，因此最常用的是马克笔。

◉ 8.4.4　POP 海报的创意方法

　　海报创意是为突出销售内容艺术性的一种表现手法。其主要的目的是引导、说服消费者消费，推销商品或劳务从而扩大盈利。好的创意方法首先要对商品本身有深入的了解，如产品的用途、针对的人群等，以消费者的立场出发，了解消费习惯，从而引导消费。

　　例如，某手表要突出防水的功效，在海报设计时可以用鱼或乌龟等动物带上手表游水时愉快的表情并配以幽默的文字，可以给消费者带来轻松幽默的感受，增强消费欲望，如图 8-19 所示。

图 8-19

◉ 8.4.5　POP 海报内容要抓住消费心理

　　消费者的心理影响着消费行为。影响消费者心理的因素很多，有性别、年龄、情绪、爱好、职业、环境、收入等。

　　POP 海报版面有限，假如海报设计手法契合消费心理，直接具体地吸引消费者，效果可能更好。

　　例如，某品牌牛奶做促销，海报中的标题应当突出的是牛奶的绿色健康，幽默的动画形象海报可以吸引小朋友，实惠而环保的概念可以吸引更多的家庭主妇。准确的广告理念，其视觉效果胜过千言万语，如图 8-20 所示。

图 8-20

▶ 8.4.6　POP 海报的色彩运用

　　POP 海报对消费者的消费具有导向作用，在视觉上满足了消费者对产品实用、审美、情感、价格等方面的需求。

　　色彩作为表现效果的一个重要因素，与消费者的生理、心理反应有密切的关系。色彩影响着消费者的消费情绪，对商品的销售起着至关重要的作用。因此，在制作海报时要把商品的形象色彩作为一项考量标准。

　　研究显示，色彩能刺激人的购买欲望。合理巧妙地使用色彩可以更好地诱导消费。例如，夏天来临，超市会突出许多冷饮或冰棍，在绘制海报时可以选择青色、蓝色、绿色等清爽的色调，可以让消费者产生清凉的感觉。冰激凌的销售可以运

用橙色、黄色等让消费者有品尝的欲望。暖色系有前进感，冷色系有后退感，如图 8-21 所示。

图 8-21

☆ 经验技巧

海报中引人注目的色调一般为纯度较高的色彩，次要的部分为纯度较低的色彩。因色彩的特殊属性，同一色调能引起正反两方面的效果。POP 海报由于受尺寸的限制，悬挂时间短，一般针对特定产品而绘制，因此准确使用贴合产品特点的色彩是海报成功的关键。

8.5 POP 海报设计中的汉字

在 POP 海报设计中，汉字是主要指示性和描述性主体，通过汉字的夸张与变形营造出 POP 海报活泼可爱的风格，吸引人们的关注。本节详细介绍 POP 海报设计中汉字方面的知识。

▶ 8.5.1　汉字的重要性

我国的 POP 海报主要以汉字为主进行描述，内容短小简练，文字妙趣横生，视觉冲击力强，对商业氛围的营造和达成交易起到了重要作用。

在 POP 海报中，汉字字形在发展演变过程中形成了一定的法则，字形饱满、结构大气、笔画夸张。汉字字形不仅从商业角度发挥作用，从艺术审美角度也值得研究，如图 8-22 所示。

图 8-22

▶ 8.5.2　汉字与海报的结合

POP 海报设计包括海报中图形、汉字主题与背景相互转换、海报中汉字与图形等各要素直接的关系及留白处的张力。在 POP 海报设计中，汉字是海报中非常重要的元素，汉字不仅是海报内容的视觉媒介，更是海报中占据支配地位的形态。

总的说来，汉字无论如何夸张与变形，其都要为海报内容服务。例如大学里的海报招贴，内容轻松活泼，但是其中汉字的夸张与变形死板严肃，形与意相分离，那么这幅海报内容的表达就受到了阻碍，没有实现海报设计之初的目的。所以，POP海报设计中汉字的夸张与变形要与海报的整体风格和表达内容相协调，达到使用汉字突出海报意境的目的。

例如，在高端卖场中设计 POP 海报，一款品牌手表在促销，那么这时海报中汉字不宜过大，反而要偏小。在文化海报、电影海报中，传递的是轻松愉悦的气氛，这时 POP 海报中的汉字一般为手绘或者圆体字，避免使用粗体字、黑体字等过于正式的字体。有些超市卖场的 POP 海报需要突出汉字，内容反映直截了当，这时在汉字的夸张与变形上要有位置、大小、字符间距和字数的细节设计，使海报整体统一，既突出主题，又不失 POP 海报原有风格。

POP 海报设计中汉字的夸张与变形也要考虑海报的整体编排。在 POP 海报中，汉字的表现形式、书写方法固然重要，但是也要考虑汉字在海报中的位置和布局。汉字的位置很巧妙，位置感弹性很大，所以常用来作为均衡构图之用。

在 POP 海报设计中，汉字的位置不应固定地先定义文案再组合平面各种形式，也不应机械地将各种形式组合好，再配文案。这两者多是在相互协调中才最后确定。字体作为主体形式表现的辅助时，所放位置常是偏于一隅，或以较大的醒目的方式进行编排。海报中的字体相对于海报中的主导形式（图像和色彩），其视觉刺激力较弱。横向位置，与海报图像的方向一致，容易引导受众视线，如图 8-23 所示。

图 8-23

在海报中，文案使用多少个字才能更有效地进行信息的传递，有其科学分析和海报设计的经验总结。在形式编排上，字的多少会涉及形式美感。可根据实际情况，按形式美的需要，对字数进行自由变化，前提是保证信息准确完整地传递。字体的大小因情况而异，一般在保持易辨认的前提下不宜过大。字间疏密应以字数多少、自身所牵引的平衡力大小等因素而定，一般字多则密成面，字少则疏成线。

▷ 8.5.3　汉字夸张与变形

POP 海报设计中的汉字夸张与变形不是天马行空的随心所欲，而是在我国传统汉字书法的基础上进行再加工修饰而来，主要结合了黑体字、宋体字和各种美术字体。

POP 海报中汉字的变形与夸张主要有以下几种法则：第一，汉字外形上的变化。这种变化是将方方正正的汉字进行拉长压扁处理，或者变形为圆形、三角形和不规则形状，使汉字具有立体感和透视效果。第二，将汉字的偏旁部首进行形象化处理。例如汉字中有"石"字旁，将"石"处理为一块石头；汉字中有"木"字旁，将"木"处理为具有木质属性的纹理；汉字中有"水"的元素，可形象地变形为水滴、水流等。第三，将汉字的笔画或结构进行变形，如图 8-24 所示。

图 8-24

在 POP 海报中，汉字的夸张与变形不仅使海报风格更易被受众接受，同时也更符合人们的审美能力。在"宅"文化与"呆萌"文化流行的今天，POP 海报中的汉字表达愈发可爱，使海报的作用不局限于推广商品等。

8.6 POP 海报设计中汉字的艺术手法

POP 海报中汉字变形的艺术手法多样，但总的来说 POP 海报中的汉字追求的是新奇特、可爱、活泼的风格。相比于正常汉字，POP 海报中的汉字讲求重心偏移的动势和张力。本节详细介绍 POP 海报设计中汉字的艺术手法方面的知识。

▶ 8.6.1 汉字饱满

POP 海报中汉字笔画较为粗壮、饱满。POP 字是在黑体字的基础上变形而来，而黑体字最大的特征是笔画中没有粗细变化，始终保持统一。

POP 海报中汉字沿袭了这样的风格，并进一步加粗笔画，使汉字视觉感受粗壮浓重，汉字中留白区域压缩，笔画相互重叠或挤压，使 POP 海报更加醒目，风格突出且内容表达直接，如图 8-25 所示。

图 8-25

8.6.2　笔画外拓

POP 海报中汉字笔画外拓。笔画外拓是指顶格书写，也就是每个笔画向汉字的四周挤靠，如图 8-26 所示。例如，上横笔画向上顶、下横笔画向下延。这样的变形是上出头的竖和下露脚的竖，露出部分减少。例如"天""东""平"等字都可以用这样的方式变形。

图 8-26

8.6.3　格局疏密

POP 海报中汉字格局疏密的夸张。上下结构的汉字，例如"春"，上面两横距离很小，同第三横距离拉大，疏密变形。左右结构的汉字，可以把偏旁部首相对小的部分更小，使汉字左右不对称，构成汉字头重脚轻、左右歪倒的可爱形态。对于半包围结构的汉字，缩小包围部分，将被包围部分释放出来，这样的变形富有个性，但是汉字又能看懂，不会造成阅读障碍，如图 8-27 所示。

图 8-27

▶ 8.6.4 上下倾斜

POP 海报设计中横笔一般都采用向上或者向下倾斜的方式来表达，通过这种倾斜式的处理，使得汉字变得生动活泼，富有节奏感，如图 8-28 所示。

图 8-28

▶ 8.6.5　清晰端正

　　POP 海报设计中的字体总体来说与美术字相类似，更追求清晰、端正的风格，当字体中出现撇捺等弯曲笔画时，多将该笔画简化为倾斜的横或者竖。具体来说，比如"柒"字中的三点水就可以平写并适当缩短，"林"字中的撇捺都可以竖直写，并适当向外靠，通过笔画的错落搭配，赋予汉字独特的个性，如图 8-29 所示。

图 8-29

☆ 经验技巧

POP 海报设计中每个汉字的大小、高低并不像传统书写习惯一样端端正正、一成不变，而是根据需要适时调整。这其中既有客观上的原因，也有主观上的原因，POP 海报设计追求活泼、生动、随意的风格。

8.7　POP 海报设计实战

　　在人们的生活中，POP 海报中的汉字表达愈发可爱，使海报的作用不局限于推广商品等。本节将详细介绍 POP 海报设计实战方面的知识。

▶ 8.7.1　清爽系列海报

　　首先，需要确定主题，选好素材，设定好版式，该作品采用居中排版的格式，蓝色代表着阳光、青春的主题，如图 8-30 所示。

图 8-30

　　其次，确定好字体、字号、字体格式以及字体颜色，字体的颜色需要和整体海报风格相呼应。该作品采用字体装饰的手法，美化主题，如图 8-31 所示。

图 8-31

　　该作品整体画面风格比较清雅脱俗。一个好的海报，其中的颜色不会超过 5 种。作品中中文与英文的搭配，以及解释说明的文字的排版，都精心设计，如图 8-32 所示。

图 8-32

　　最后，利用花朵的装饰点缀春装的色调，起到了呼应的作用。该作品采用温馨的蓝色纯色调，给人感觉春装的春的气息，如图 8-33 所示。

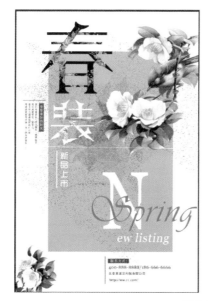

图 8-33

▶ 8.7.2 夸张系列海报

夸张的海报一般用作商业 POP 海报，会刺激消费者的眼球，起到很好的促销作用。该作品采用黄色作为背景色来搭配图片和文字，如图 8-34 所示。

图 8-34

黄色和蓝色是对比色，两个对比色的搭配使画面视觉冲击力更强，再加上放射性的线条，很好地抓住了消费者的眼球，如图 8-35 所示。

图 8-35

　　人物的夸张表情，使整体画面有一定的连贯性，主题简洁明了，海报颜色不超过 5 种，使用的都是对比色，爆炸贴的效果也使画面很有卖点，如图 8-36 所示。

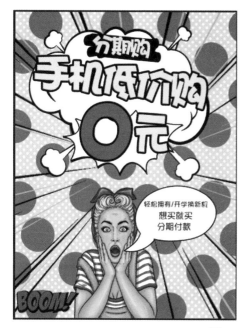

图 8-36

第 9 章
海报招贴设计综合应用案例

本章要点

- 电影海报
- 店庆海报
- 旅游区海报
- 咖啡厅招聘海报
- 商业海报
- POP 促销海报
- 儿童主题海报
- 房地产海报
- 环保风格海报

本章主要内容

本章主要介绍了海报招贴设计综合应用案例。通过本章的学习，读者可以通过学习海报招贴设计综合案例，掌握海报招贴设计方法。

9.1　电影海报

电影海报的目的一般是指前期对电影的宣传，起到增加票房和吸引消费者的作用。本节详细介绍电影海报设计方面的知识。

▶ 9.1.1　某电影故事片海报设计说明

某电影故事片海报给人们传达的信息：故事发生在船上，有高、矮、胖、瘦四个男人，他们都是悬空的状态，感觉随时接下来会发生什么事；海报的文字采用醒且红色，加粗加大，让人抓住视觉的重点，如图 9-1 所示。

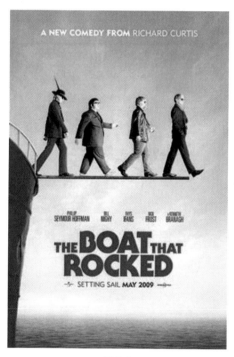

图 9-1

☆ 经验技巧

随着社会的发展，电影海报已经成为人们生活的一部分，而且现在的电影海报设计精美，表现手法独特，内容尤其丰富，很受大家的欢迎和喜爱。

▶ 9.1.2 美术电影海报设计说明

美术电影海报设计一般采用动画的形式，丰富多彩的神态增加了趣味性，在色彩上，采用高纯度的色彩搭配，营造出一种充满活力的氛围，如图 9-2 所示。

图 9-2

☆ 经验技巧

美术电影海报设计通常会选一些可爱的、有趣味的动物或者人物作为海报主体。

▶ 9.1.3 新闻电影海报设计说明

新闻电影海报一般会采用纪录片的形式表现。图 9-3 是一幅保护北极熊的海报，采用暗淡的颜色，给人以压抑沉痛感。熊的神态表现出悲哀的状态，身体相当于北极的冰，慢慢地融化。该海报将北极和北极熊进行了巧妙的合并，抓住了读者的眼球，简明的文字起到了画龙点睛的作用。

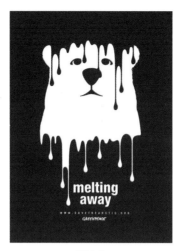

图 9-3

▶ 9.1.4　科学教育海报设计说明

图 9-4 所示作品是一张具有教育意义的电影海报，海报的整体颜色深沉，给人以沉着、冷静的感觉。

图 9-4

☆ 经验技巧

科学教育电影海报设计技巧主要在于设计的思想需要传达一种教育意义，突出电影的主题，使读者喜欢教育并接受这个教育，才叫完美的传达。

▶ 9.1.5 设计与制作分析

　　首先需要选择背景颜色，该作品采用了蓝色和玫红色的对比色进行了搭配，色彩亮丽，为作品增加了视觉的亮点，如图 9-5 所示。

图 9-5

　　接下来采用了夸张的技术手法，将人物缩小，将爆米花放大，形式新颖巧妙，如图 9-6 所示。

图 9-6

用文字点明主题，简单而清晰，文字采用粉色与黄色，与海报的蓝色背景形成鲜明的对比，如图 9-7 所示。

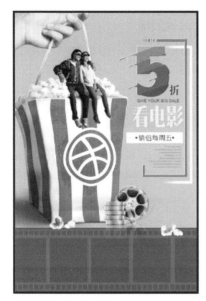

图 9-7

最后，将海报的文字细节排列在画面的最下端，对海报进行了诠释，与主题相呼应，整体视觉效果很有冲击力，如图 9-8 所示。

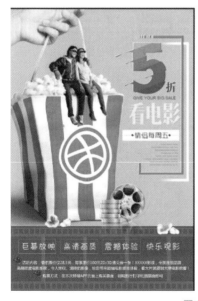

图 9-8

9.2 店庆海报

店庆、生日庆典、年终庆典等经常采用海报来传达信息，本节详细介绍店庆海报方面的知识。

▶ 9.2.1 设计说明

鲜红的颜色是纯度中最高的，给人传达出警示、醒目的感觉。该作品采用红色背景作为画面的主色调，字体粗犷、主题明确，如图9-9所示。

图 9-9

▶ 9.2.2 设计与制作分析

红色的背景带给人们醒目的感觉,图形采用圆形的圈圈,颜色采用不同的亮色系,可以增加画面的视觉跳跃感,如图 9-10 所示。

图 9-10

字体采用幼圆字体,字大醒目、突出主题,表明了周年庆的活动时间,让观者一目了然,如图 9-11 所示。

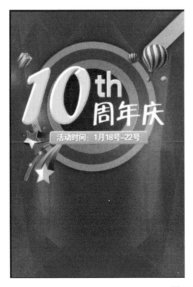

图 9-11

最后，辅助解释的文字排列在海报的最下端进行解释说明。此设计虽简单，但突出重点，红色与黄色两个色调搭配，有很强的视觉效果，如图 9-12 所示。

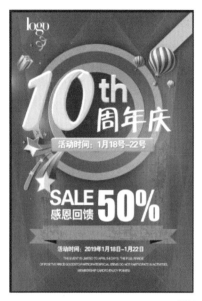

图 9-12

9.3 旅游区海报

旅游区海报可以用很多的方式进行展现，可以是现代风格，也可以是中国古典风格等。本节详细介绍旅游区海报设计方面的知识。

▶ 9.3.1 设计说明

图 9-13 所示作品采用现实和绘画相结合的手法进行设计，既有绘画的情调，又有现实的设计感，用文字加以解释说明，点明主题。

图 9-13

9.3.2　设计与制作分析

　　该作品采用中国风的设计风格，精妙的山水画作为海报的背景，体现出一种悠然的意境，如图 9-14 所示。

图 9-14

　　中国风格浓厚的桃花与古典式的窗户进行搭配，并巧妙地与山水进行了融合，表达了书香的气息，仿佛走进了画中，如图 9-15 所示。

图 9-15

该作品体现的主题是桃花盛宴，最后的文字紧扣该主题，巧妙地将一种旅游的美景展现给观者，激发起人们去旅行的激情，这就是此海报的设计目的，如图 9-16 所示。

图 9-16

9.4 咖啡厅招聘海报

招聘海报需要有内容和主题，然而咖啡厅的招聘，需要结合餐饮的相关环境进行设计。本节详细介绍咖啡厅招聘海报方面的知识。

▶ 9.4.1 设计说明

图 9-17 所示作品采用写实的手法进行设计，既有咖啡的实图，又有招聘的设计感，用文字加以解释说明，呼应海报主题。

图 9-17

▶ 9.4.2 设计与制作分析

首先，选择一张一杯咖啡的图片作为海报的背景图，写实的海报风格可以突出
主题，如图9-18所示。

图9-18

灰色的背景代表着高雅的格调，与咖啡的实物图相呼应，很符合咖啡的情调，
如图9-19所示。

图9-19

招聘的海报需要使用辅助的文字信息进行解释说明，对招聘文字信息进行排版的时候，需要注意的是文字的排版，以及字号的大小，字体的颜色选择与咖啡杯相应的颜色，整体海报色调很统一，如图 9-20 所示。

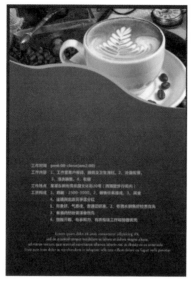

图 9-20

最后，确定海报的招聘主题，文字的设计呼应海报主题，整体的格调带给人一种高雅的感受，如图 9-21 所示。

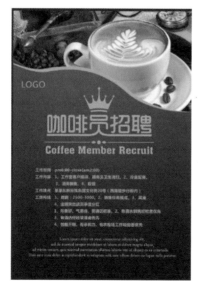

图 9-21

　　商业海报是指宣传商品或商业服务的商业广告性海报，具有一定的宣传性。本节详细介绍商业海报方面的知识。

▶ 9.5.1　设计说明

　　图 9-22 所示作品采用了突出主题的设计手法，使实物铺满整个画面，让视觉冲击效果加强，低纯度的背景色作为衬托。

图 9-22

▶ 9.5.2　设计与制作分析

　　要设计一个商业海报，首先需要考虑的是这个海报想要表达的中心思想是什么。下面介绍的是一个化妆品的海报，主要体现的是这款化妆品富含矿物质以及水润的特点，所以，背景颜色选择低纯度的蓝色，如图 9-23 所示。

图 9-23

采用夸张的设计手法，将化妆品放置在水中，体现了产品的纯度，以及水润的效果，如图 9-24 所示。

图 9-24

蓝色代表了深沉、纯净，将蓝色的背景与设计的主题相呼应，体现了主题，文字简明扼要，陪衬了主体产品，如图 9-25 所示。

图 9-25

9.6 POP 促销海报

POP 促销海报有手绘、写实等表现手法，但是突出的主题就是商业促销。本节详细介绍 POP 促销海报方面的知识。

▶ 9.6.1 设计说明

图 9-26 所示作品采用了手绘 POP 的设计手法，手绘的人物形象作为背景，字体醒目，突出主题。

图 9-26

▶ 9.6.2 设计与制作分析

下述作品采用的是使用文字突出主题的设计风格，名称为"春季新品全场 5 折起"，采用的颜色为春天的颜色——粉色，作为文字的颜色，如图 9-27 所示。

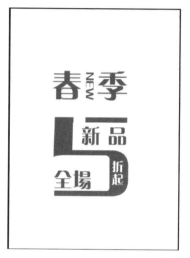

图 9-27

均匀的排列方式，也是海报的一种表现形式，可以将视觉效果加强，达到突出主题的效果，如图 9-28 所示。

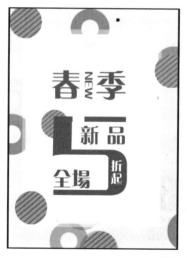

图 9-28

最后，呼应了海报的主题——春季促销主题，手绘的叶子与海报的风格相呼应，春天的气息很浓郁，如图 9-29 所示。

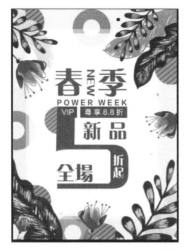

图 9-29

9.7　儿童主题海报

儿童主题的海报通常展现在儿童培训机构、幼儿教学等场合，本节详细介绍儿童主题海报方面的知识。

9.7.1　设计说明

图 9-30 所示作品的设计背景颜色选择了高明度的黄色，搭配了粉色、蓝色，都是儿童海报常用的颜色。

图 9-30

▶ 9.7.2 设计与制作分析

该作品采用了低纯度的蓝色色调，给人以清新的视觉效果，点缀了手绘的高楼大厦，带给人童真的感觉，如图 9-31 所示。

图 9-31

主题为"幼儿园招生啦"，文字采用了蓝色描边，突出视觉效果，整体感觉充满童真，如图 9-32 所示。

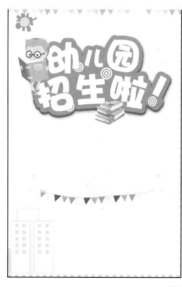

图 9-32

　　氢气球、彩色铅笔、动画儿童、彩色旗子等一系列儿童动画手绘图案，吸引了
儿童的注意力，下端的文字简单说明主题，如图 9-33 所示。

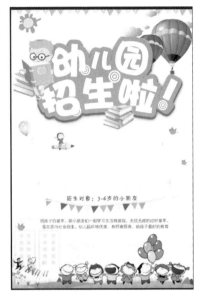

图 9-33

　　这幅海报的颜色大致分为蓝色、粉色和黄色，这些颜色能带给人欢快的感觉，
如图 9-34 所示。

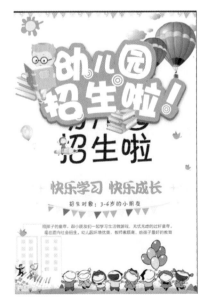

图 9-34

9.8 房地产海报

房地产海报一般会采用写实的楼盘作为背景，颜色大多采用黑色、金色，本节详细介绍房地产海报方面的知识。

▶ 9.8.1 设计说明

图 9-35 所示作品采用写实的风格，用简单的文字概括了主题，通过简短的文字介绍起到对海报进行解释说明的作用。

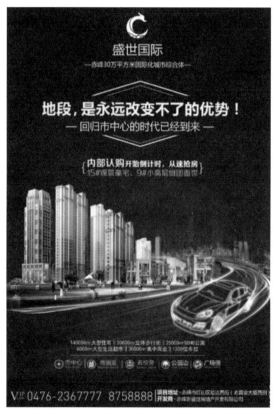

图 9-35

▶ 9.8.2 设计与制作分析

写实的风格作为背景，黑色的主题给人的感觉沉稳大气，房地产海报一般会采用比较低纯度的色调进行设计，如图 9-36 所示。

图 9-36

数字 8 占画面 2/3 的位置，带给人醒目的震撼效果，颜色采用高明度的金色，并加了特效，增强了视觉效果，如图 9-37 所示。

图 9-37

最后，在海报的细节中添加了点缀，并添加了 LOGO，海报整体给人以震撼的感觉，如图 9-38 所示。

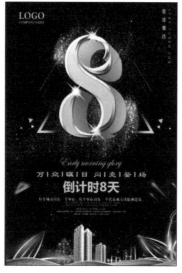

图 9-38

9.9 环保风格海报

合成创意风格的环保主题海报，用虚实结合的方法来表现主题，视觉效果比较有冲击性。本节详细介绍环保风格海报方面的知识。

▶ 9.9.1 设计说明

图 9-39 所示作品采用了抽象的风格，将长颈鹿用平面的形式进行表示，线描的形式展现城市，绿色背景是环保风格常用的颜色。

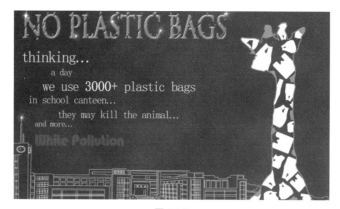

图 9-39

▶ 9.9.2 设计与制作分析

低纯度的绿色作为环保风格设计的背景，代表着森林，然后将森林与电灯泡相结合，寓意深远，如图 9-40 所示。

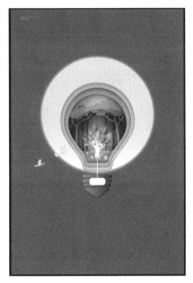

图 9-40

海报中电灯泡后面的圆形，代表着地球，"地球 1 小时"几个字突出主题，让人看过海报后，增强化了节能环保的意识，如图 9-41 所示。

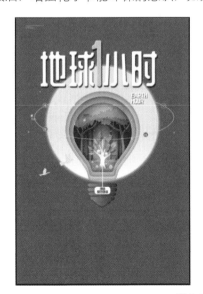

图 9-41

最后，在海报下端编辑文字进行简单介绍，如图 9-42 所示。设计环保类海报，创作的时候先构思好想要的画面，然后搜集相关素材就可以达到需要的视觉效果。

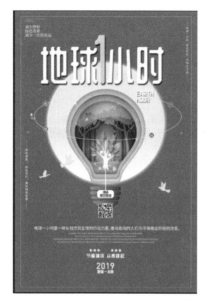

图 9-42